果 實

KAJITSU

アボガド6

蔡承歡————譯

cabbage

春甘藍菜

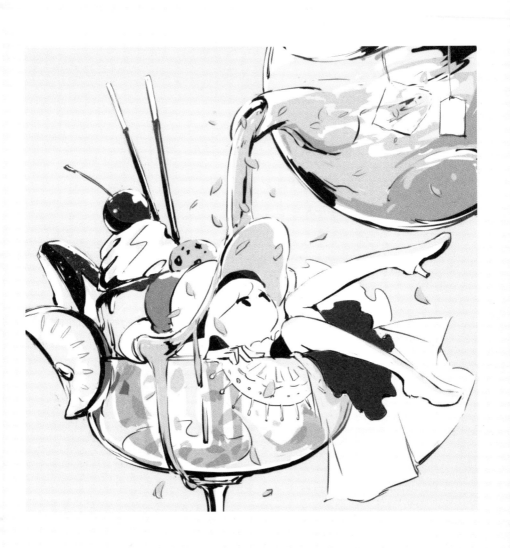

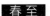
春至

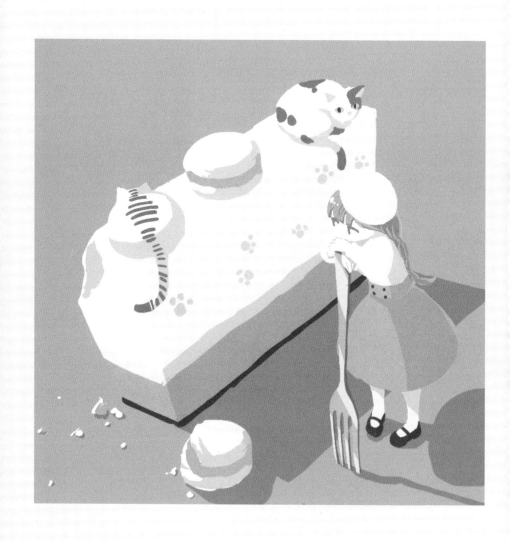

cake

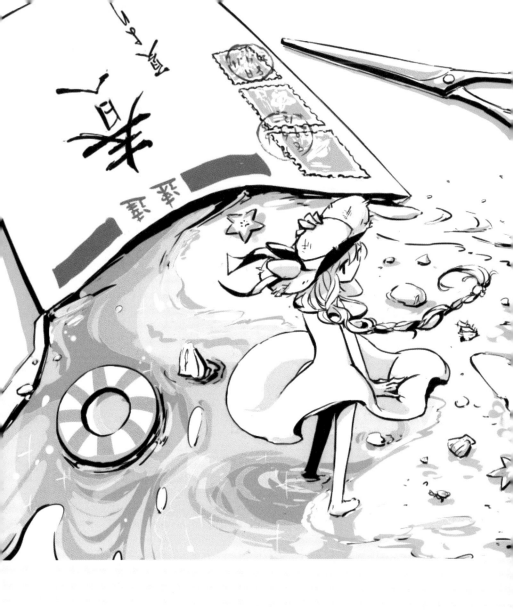

致春、夏上

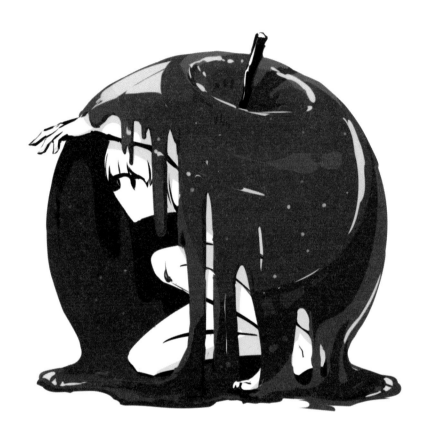

蘋果糖

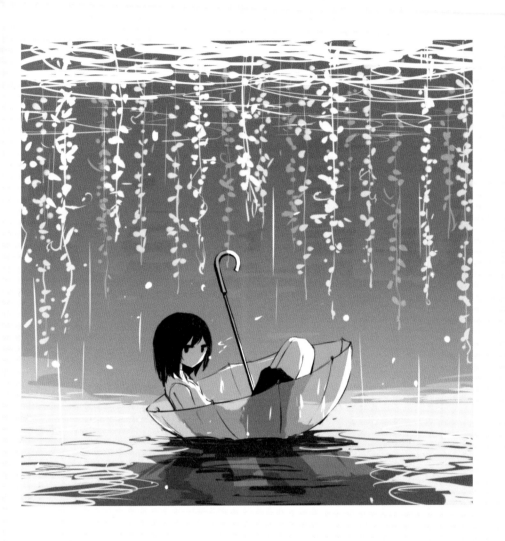

雨的氣味

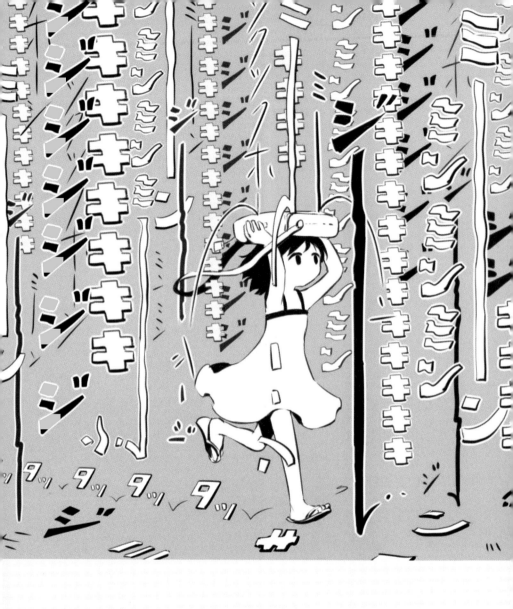

蟬時雨

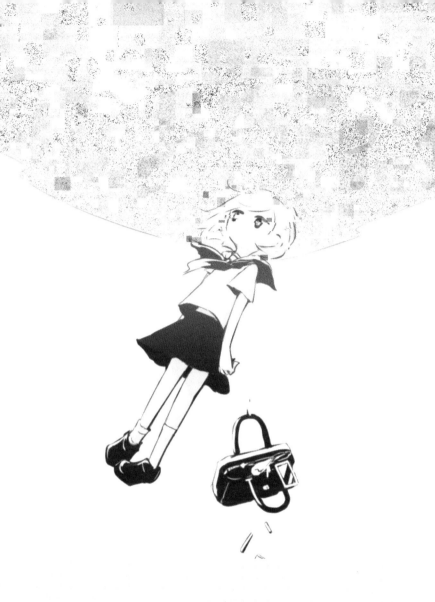

頭暈目眩

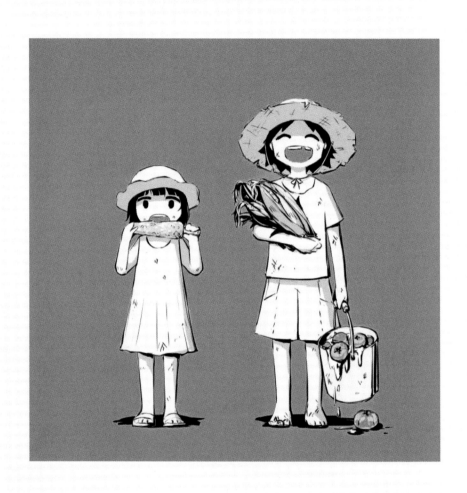

夏天來了

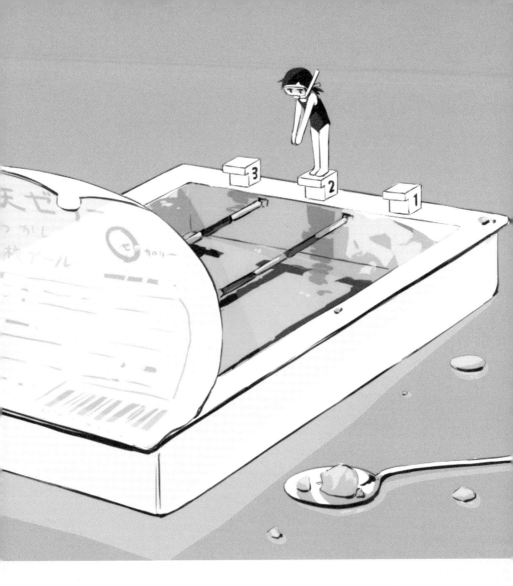

寒天果凍

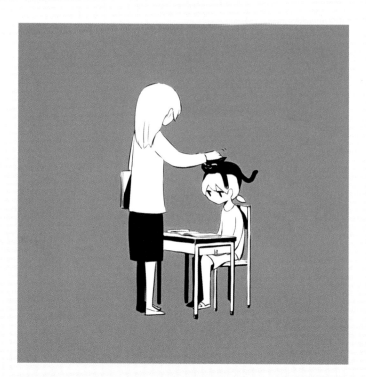

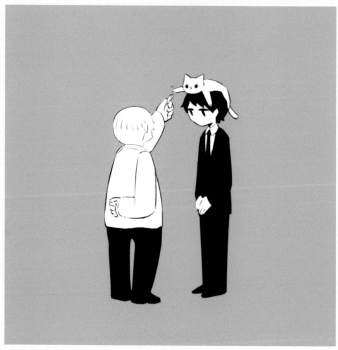

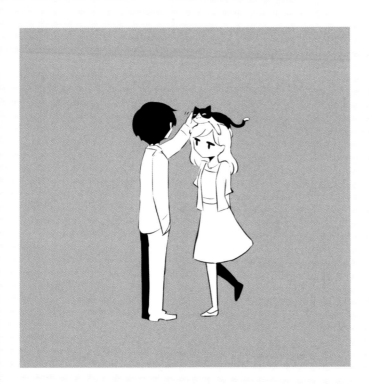

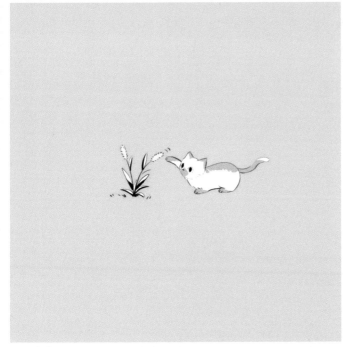

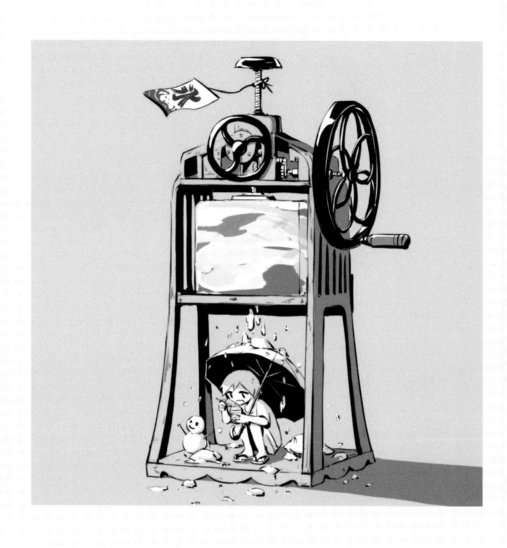

因為突然下起冰雹

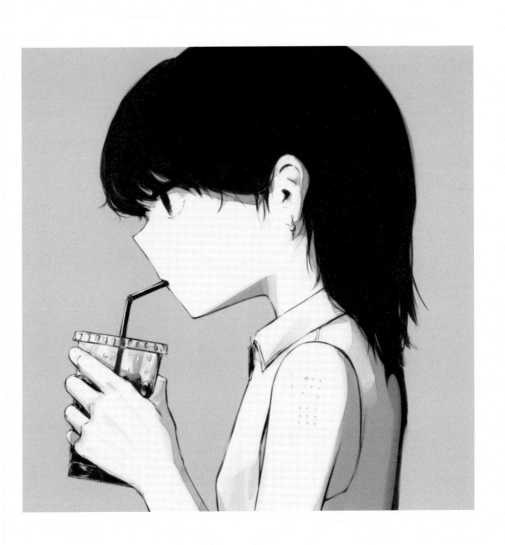

卡介苗印

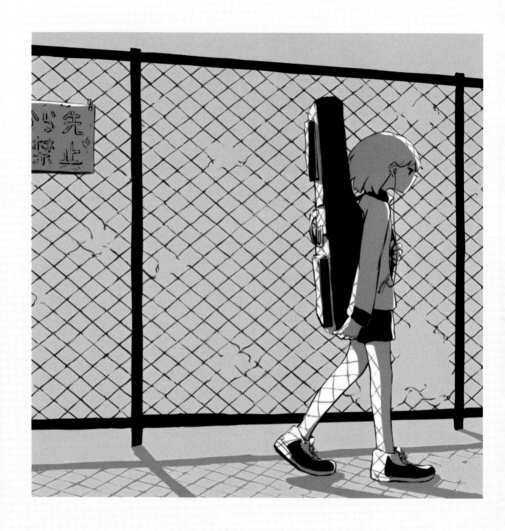

鐵絲網襪

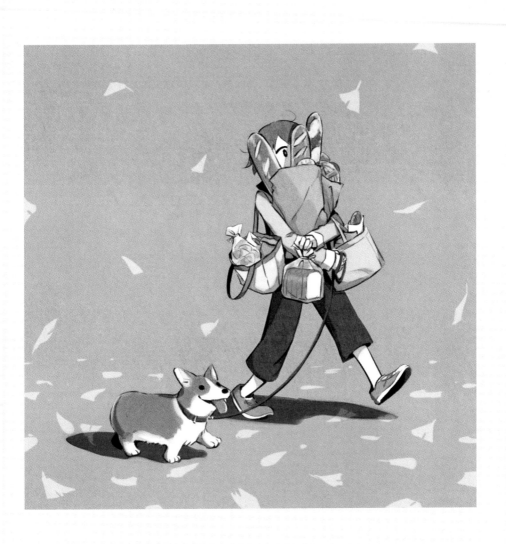

「剛出爐喔——」

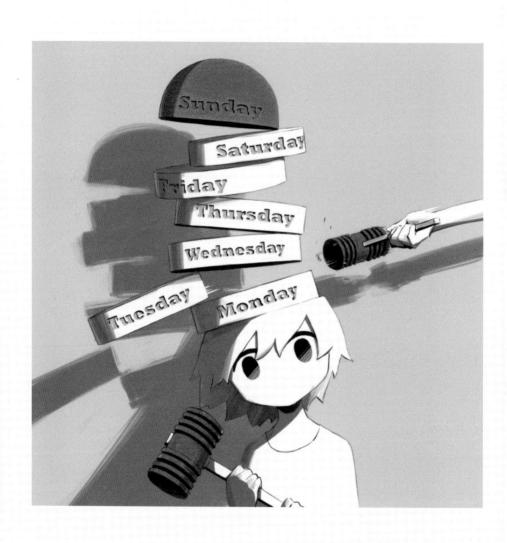

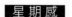
星期感

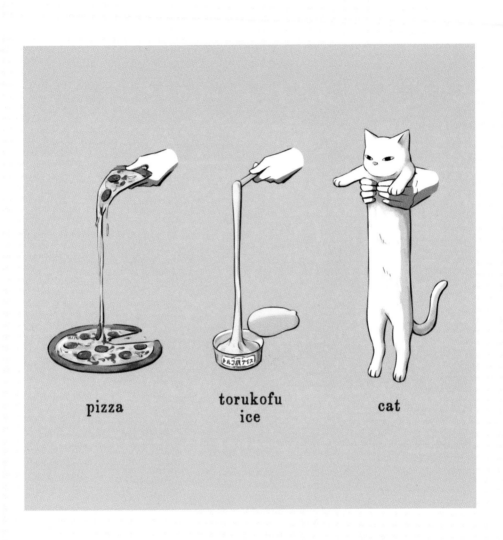

pizza

torukofu
ice

cat

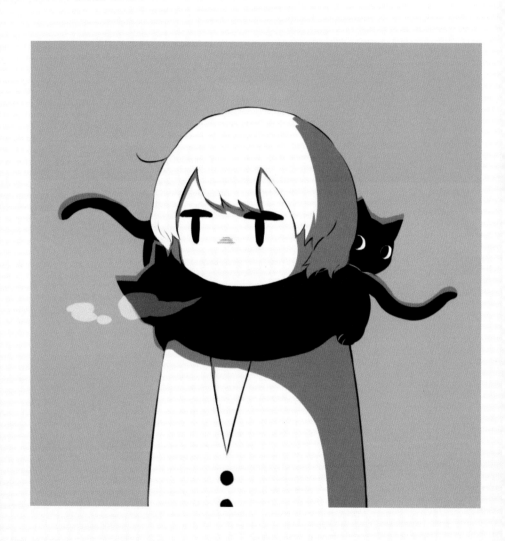

貓巾

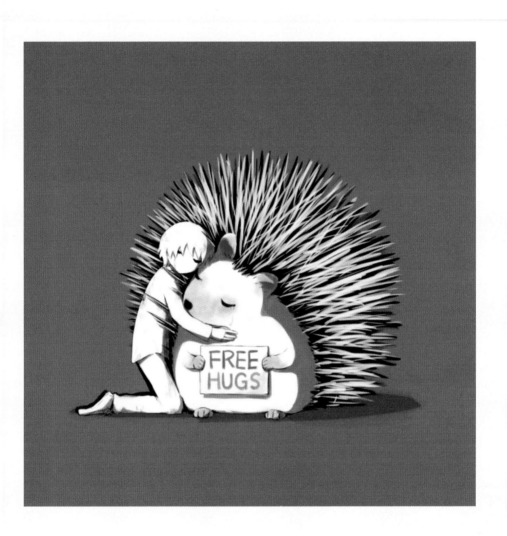

溫柔的人

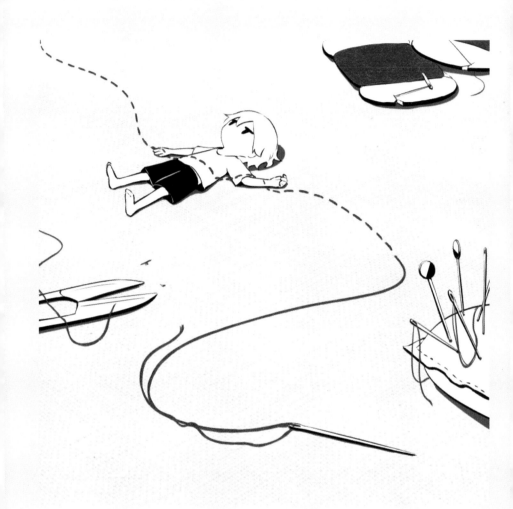

發懶

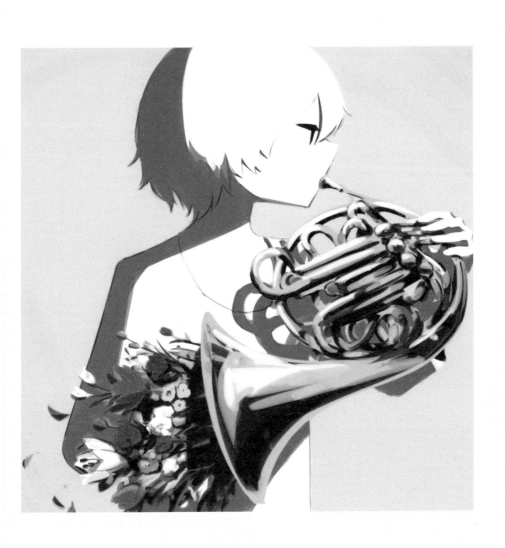

彆扭者

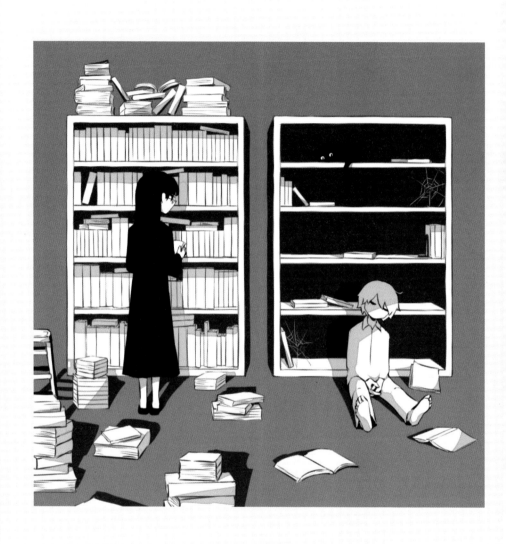

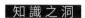

知 識 之 洞

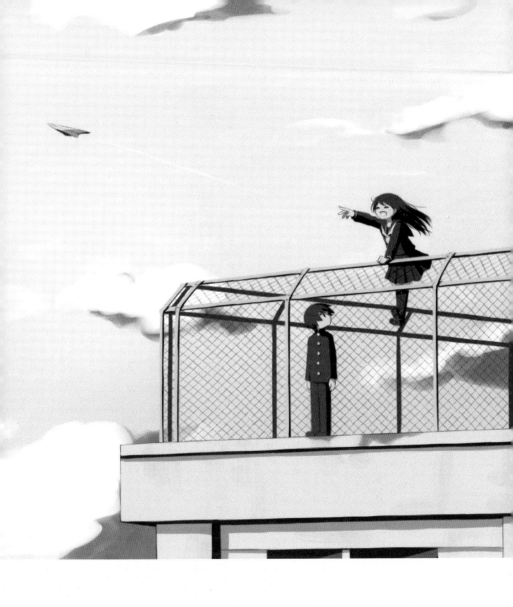

年輕人的工作是煩惱

Ctrl + Z

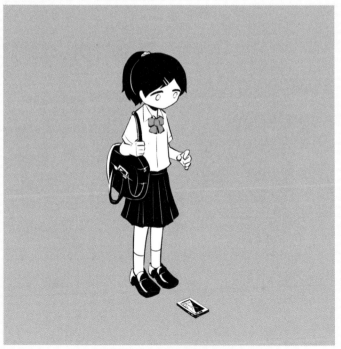

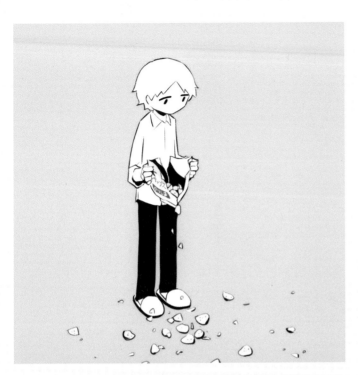

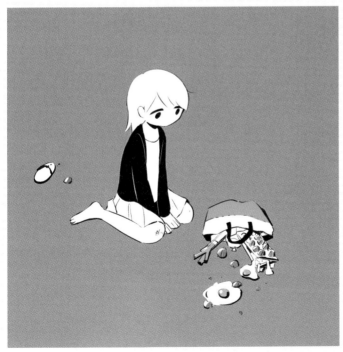

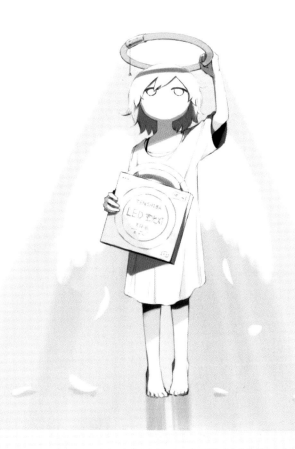

天使的休假

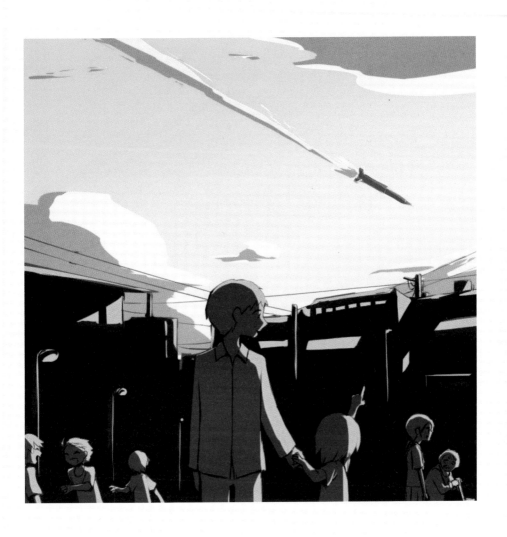

不想死

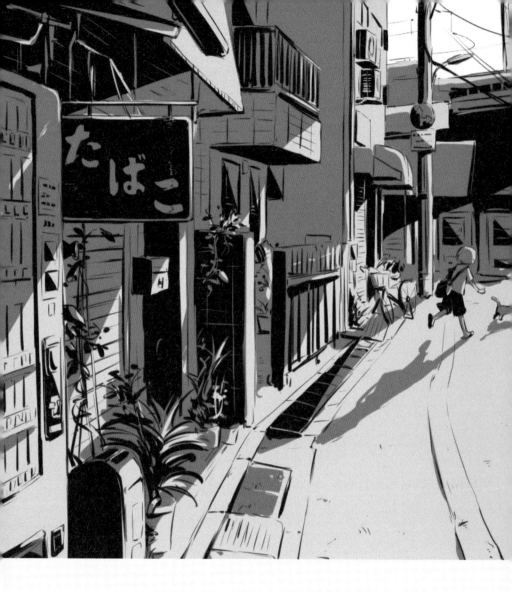

下町

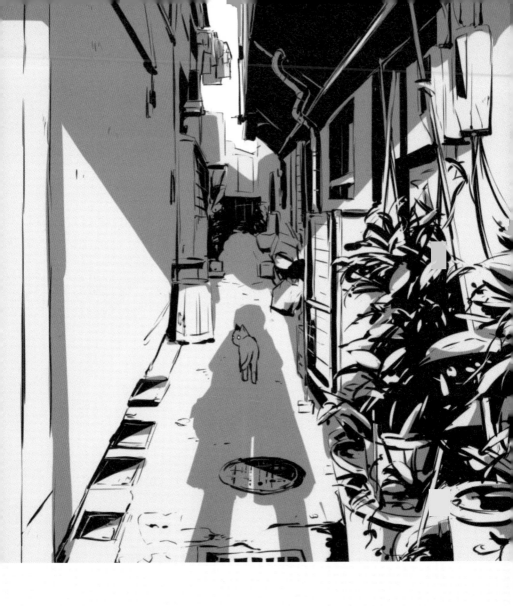

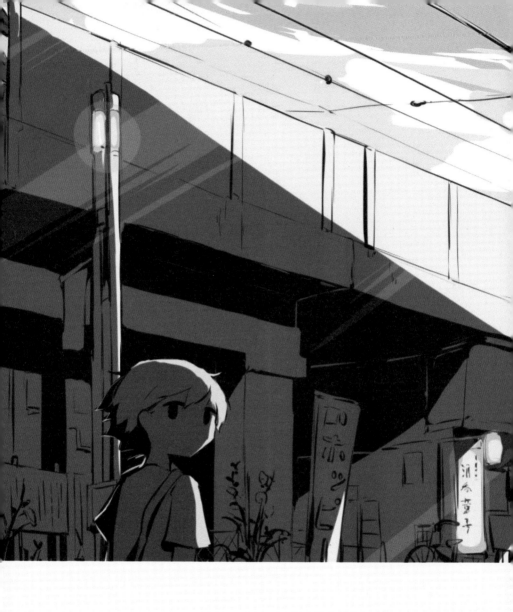

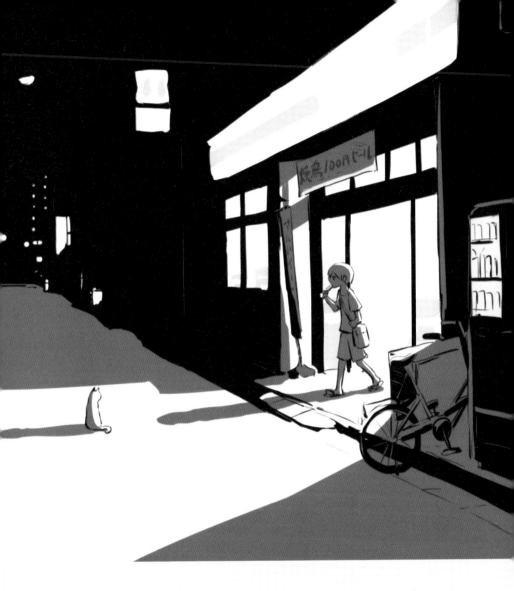

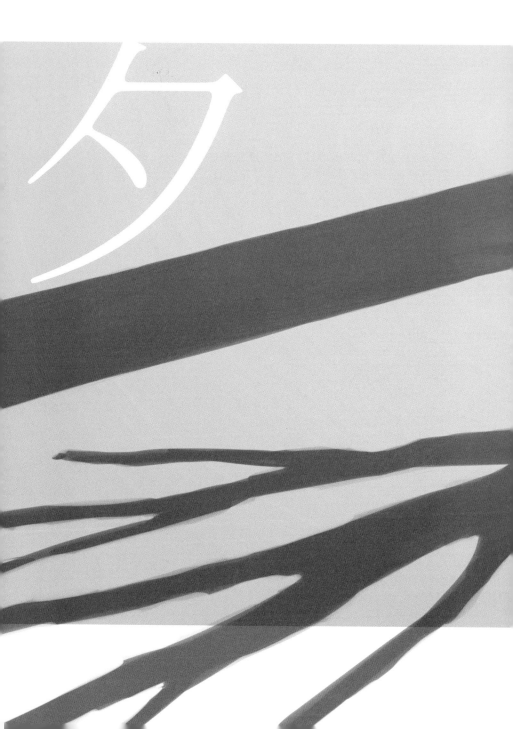

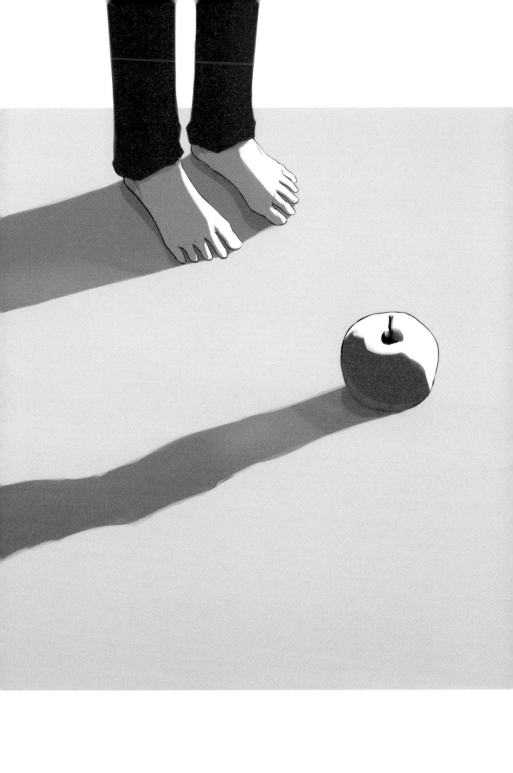

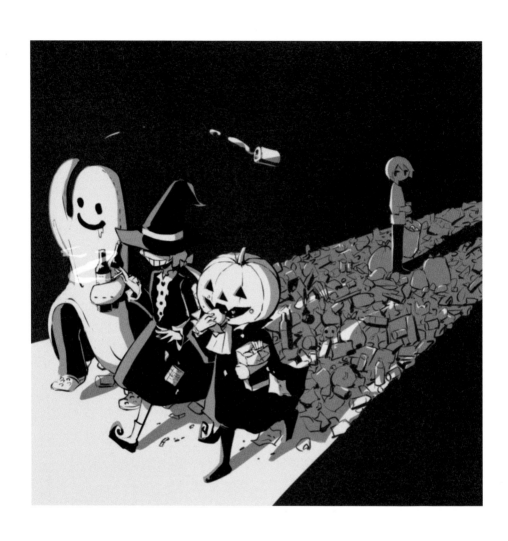

吐垃圾的怪物

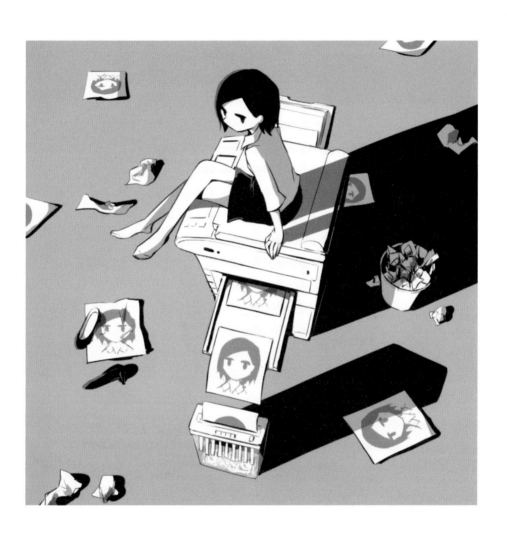

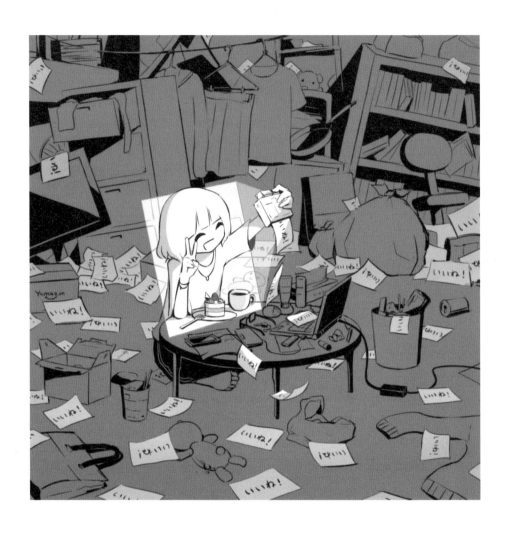

那雙眼裡映照出什麼

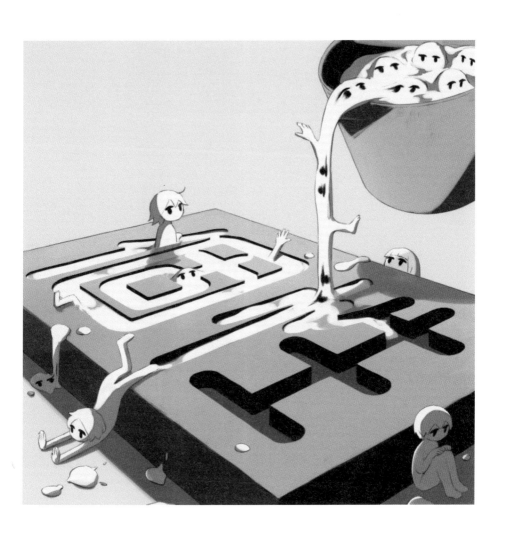

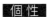
個性

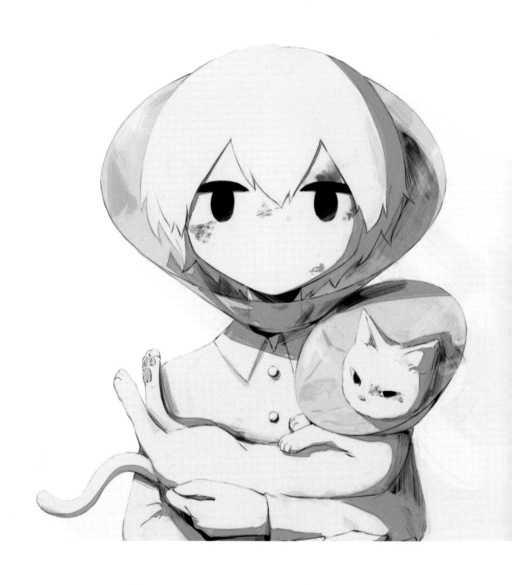

都是為了你好

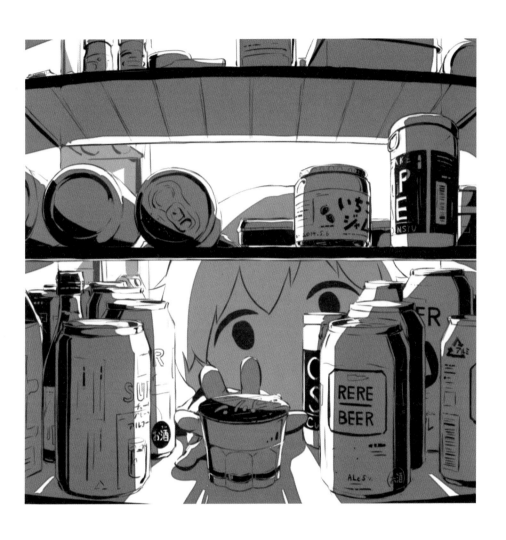

爸爸和媽媽酒精成癮

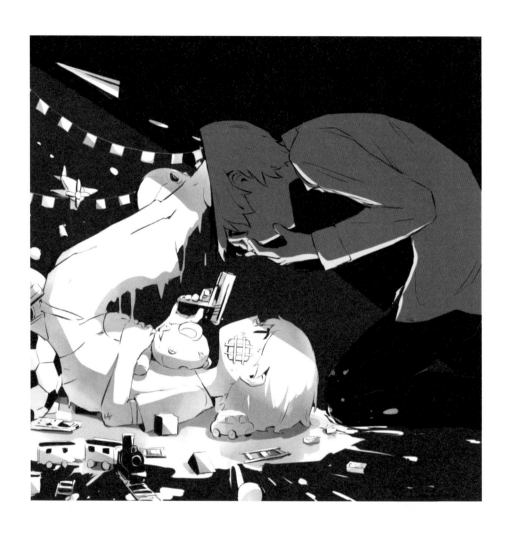

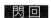

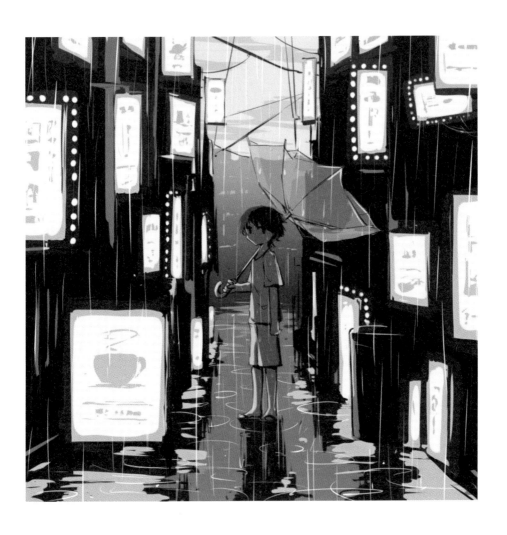

橙

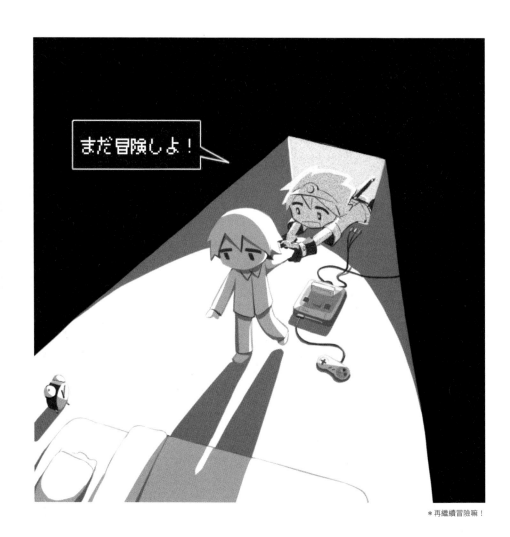

＊再繼續冒險嘛！

不睡不行了

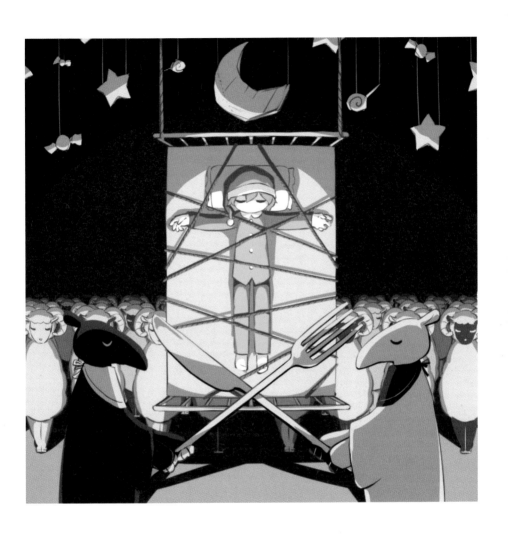

想一睡不醒

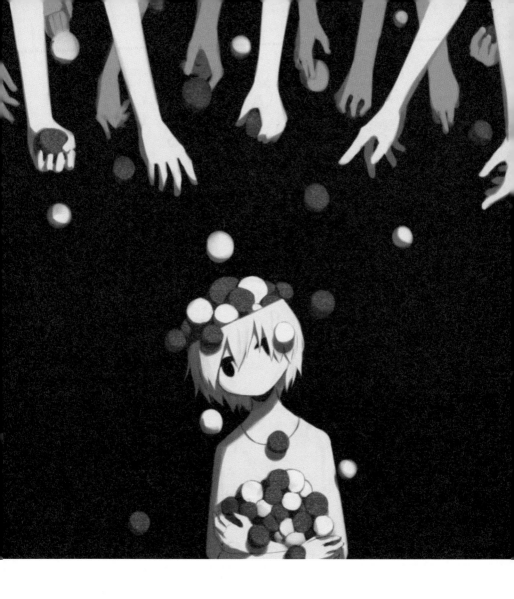

滿滿的滿滿的

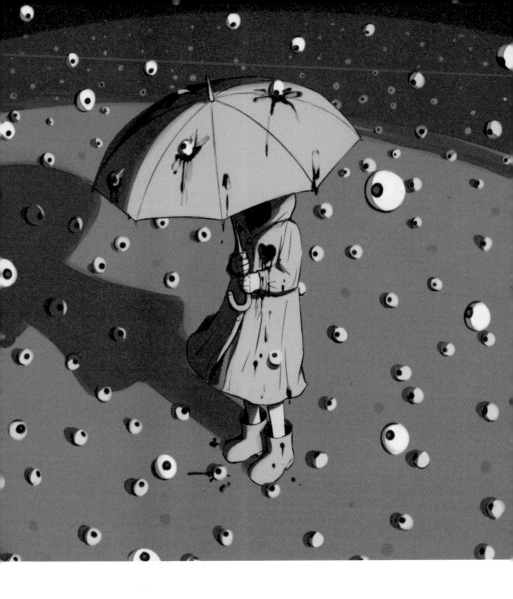

視線恐懼症

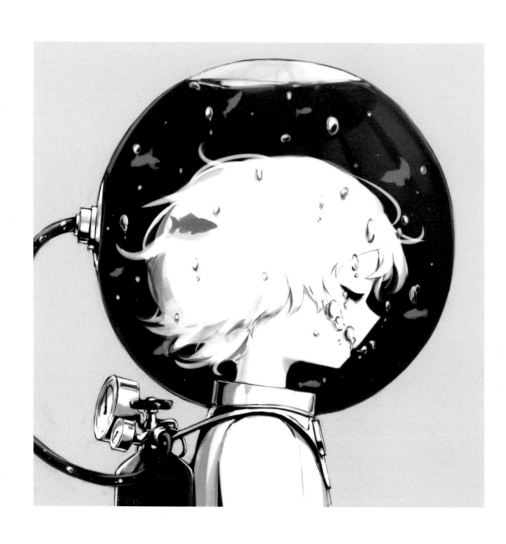

難以呼吸

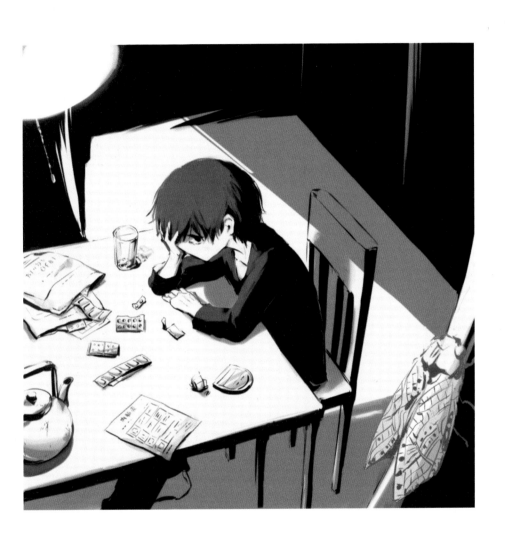

耳鳴

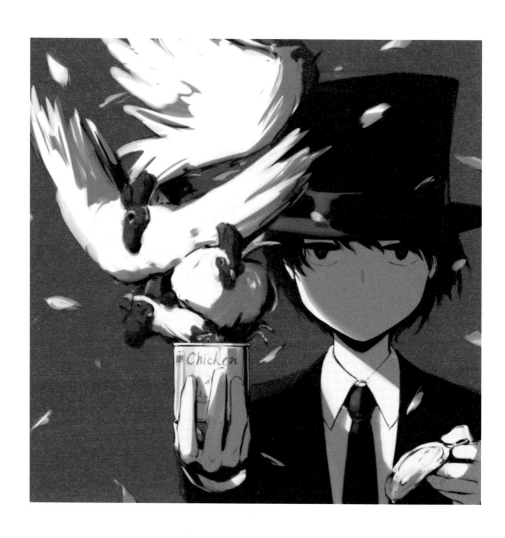

罐頭

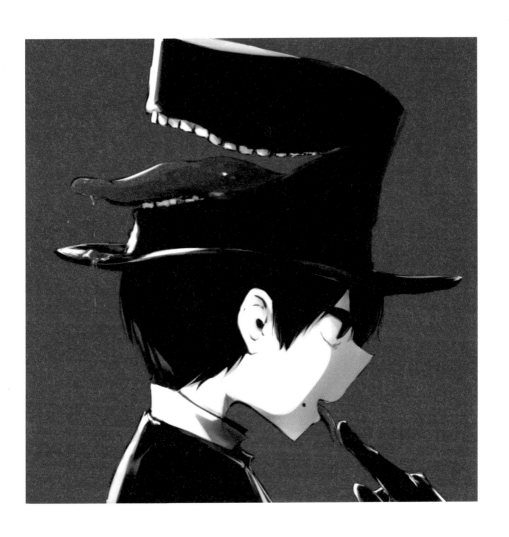

說話前後矛盾

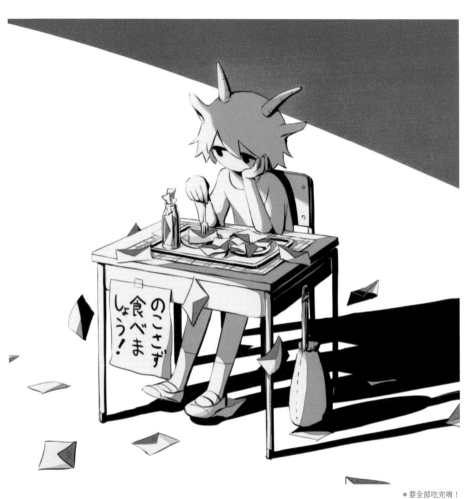

* 要全部吃完唷！

信件業務

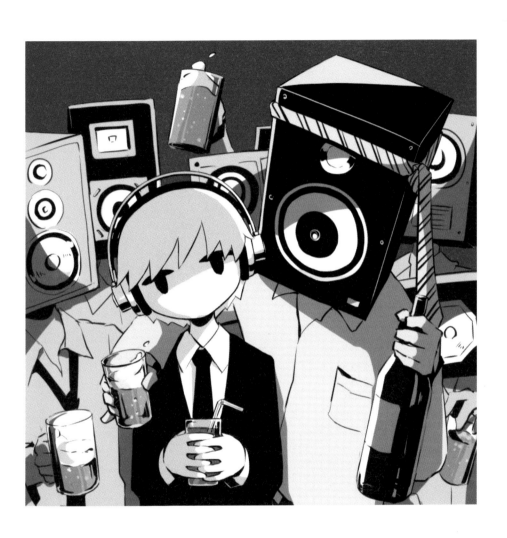

噪音

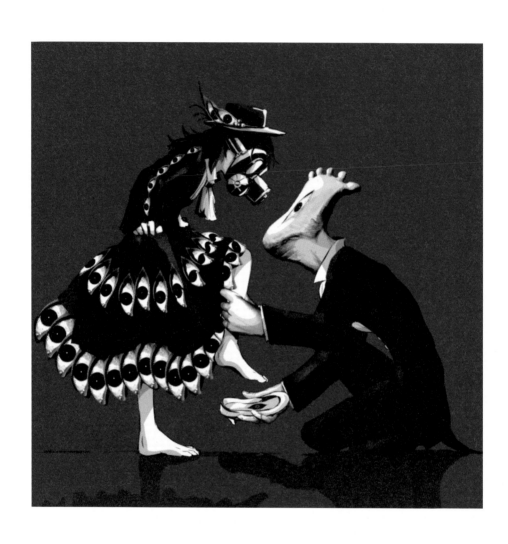

雞眼痛

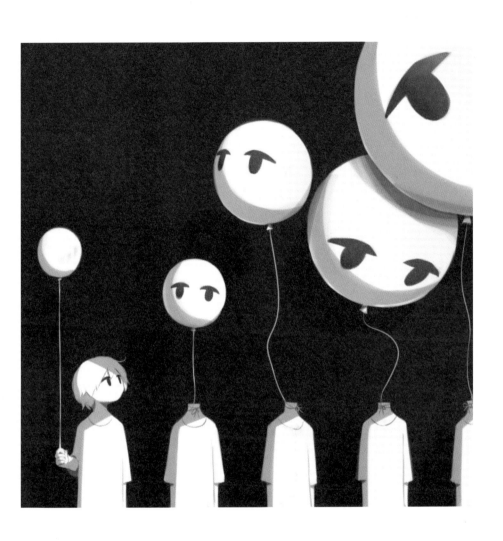

臉腫

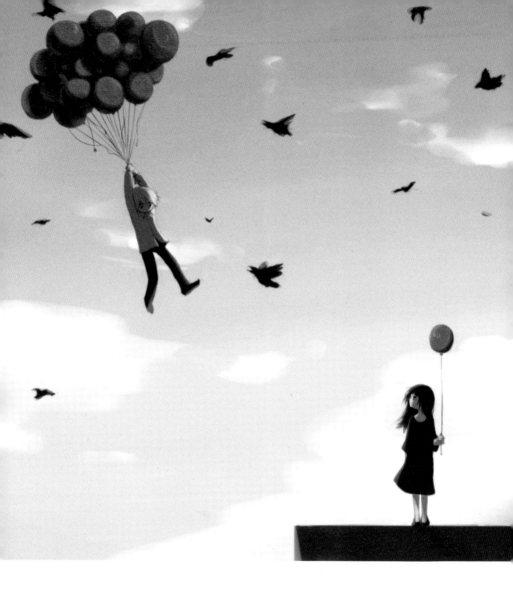

幸福的氣球

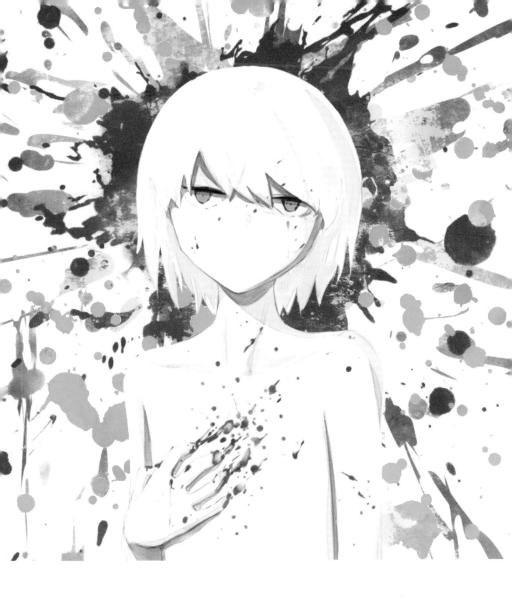

抓傷汗疹

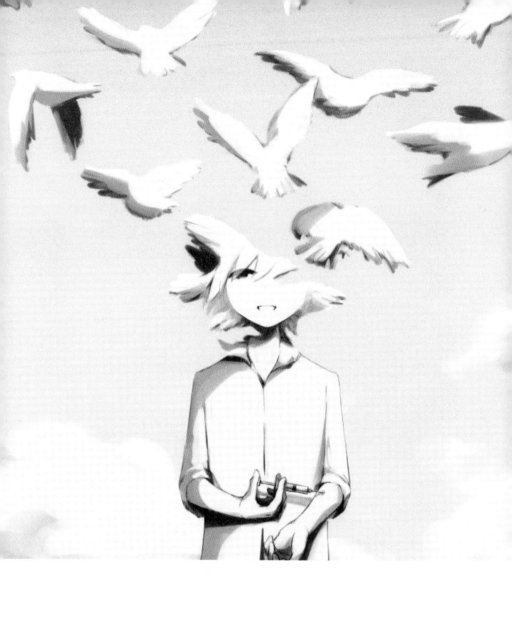

High

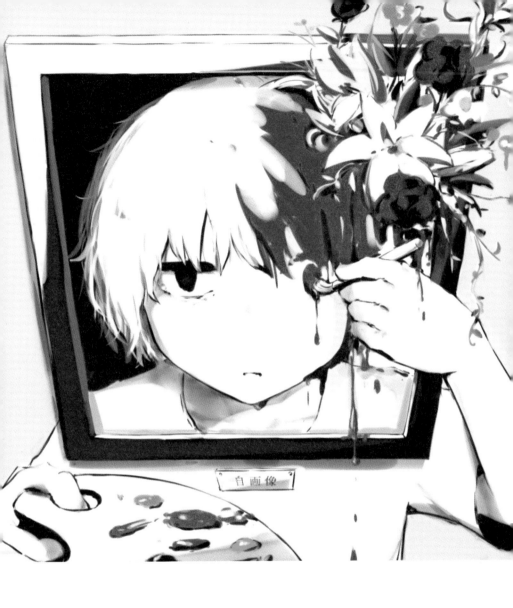

自画像

冒名頂替症候群

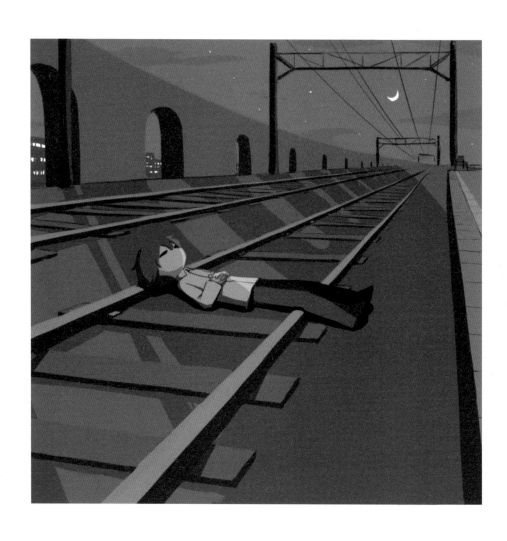

祝好夢

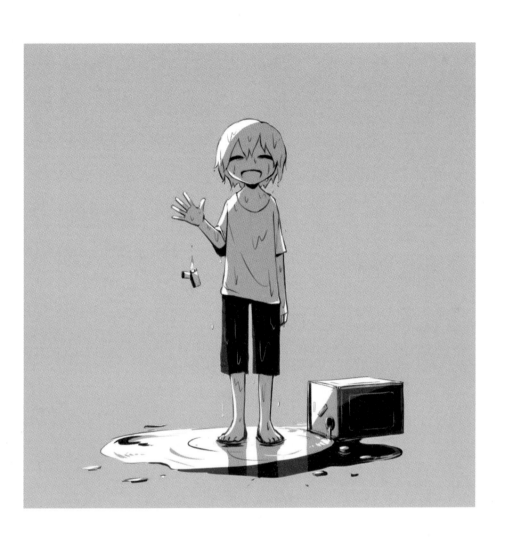

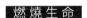

燃燒生命

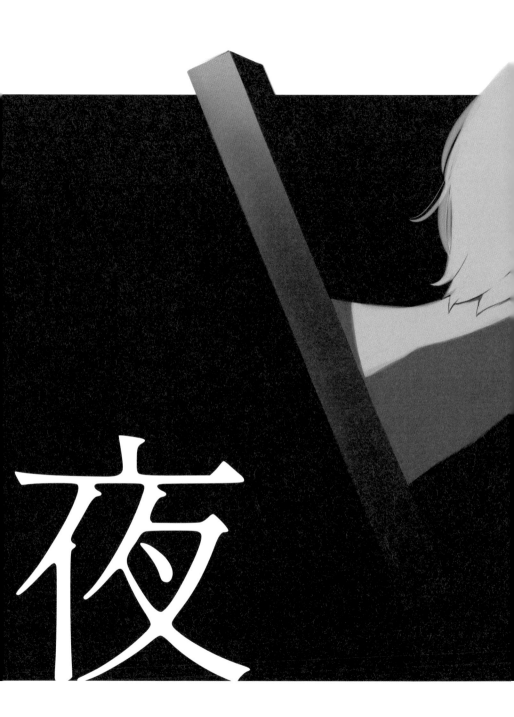

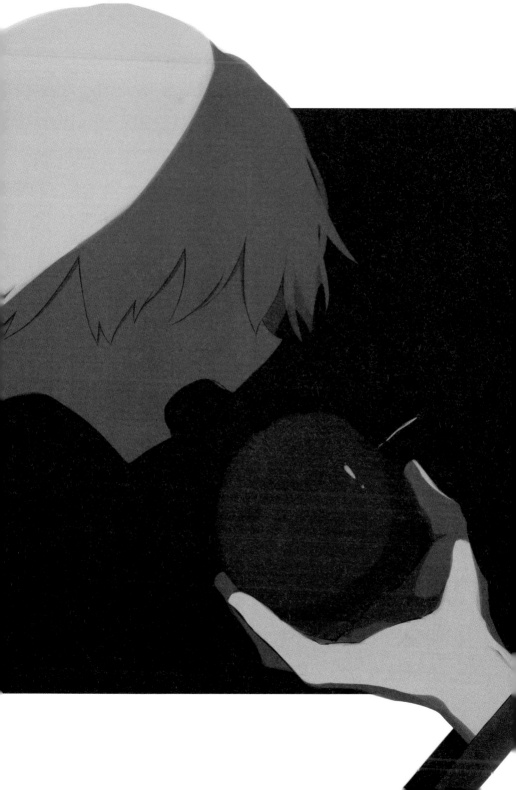

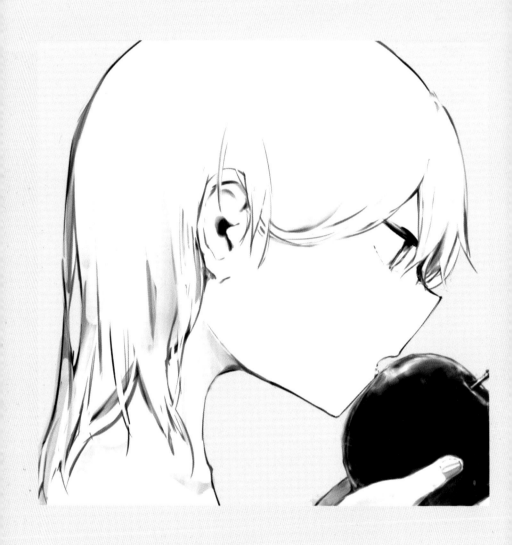

顎關節症

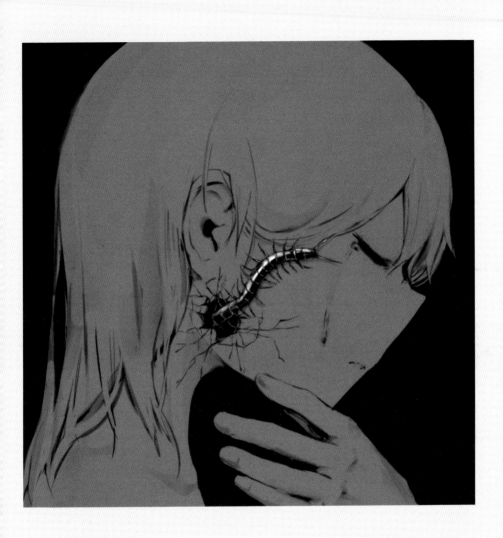

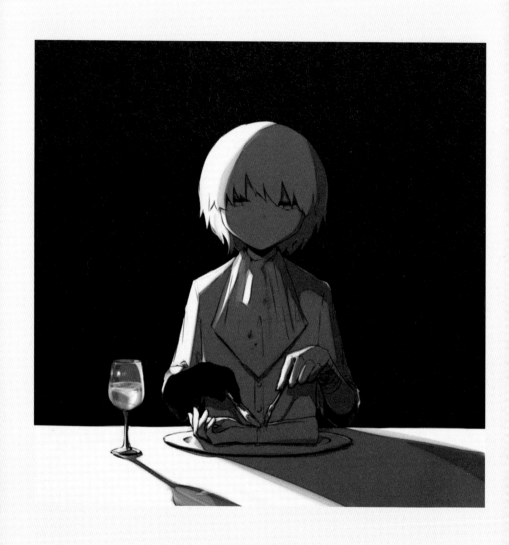

吃即是活命

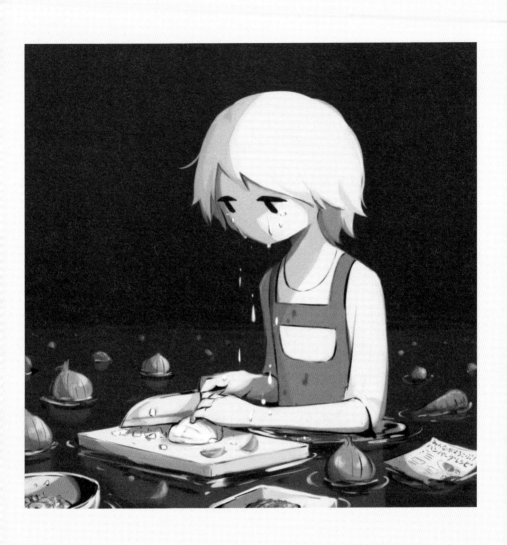

為了你的笑容

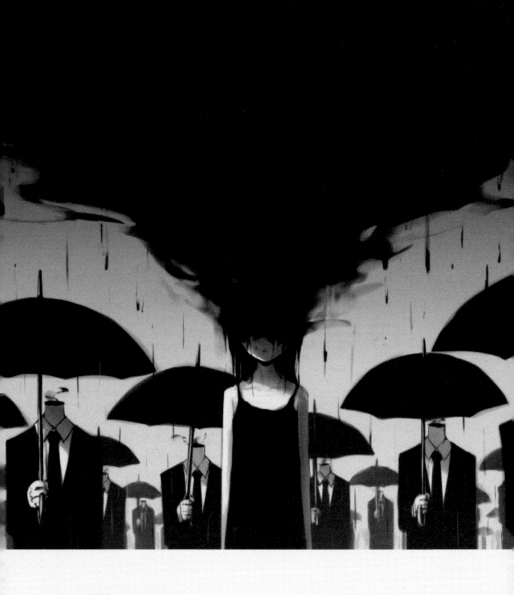

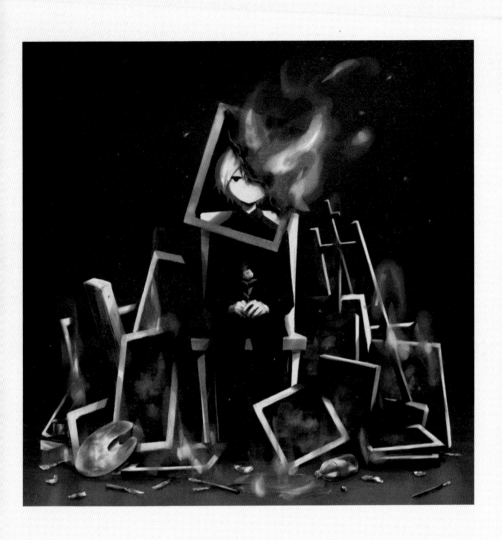

嫉妒

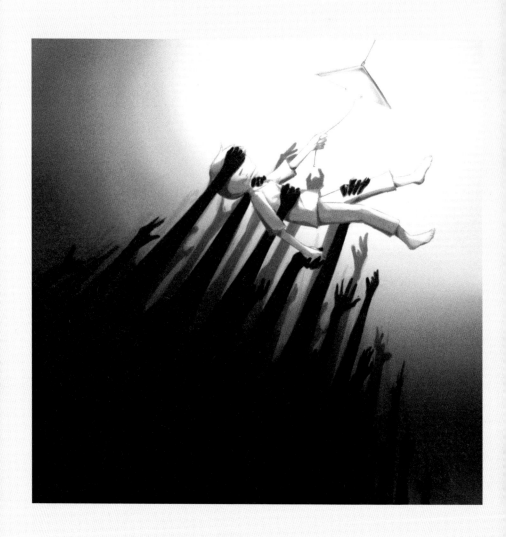

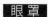

眼罩

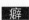

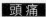

頭痛

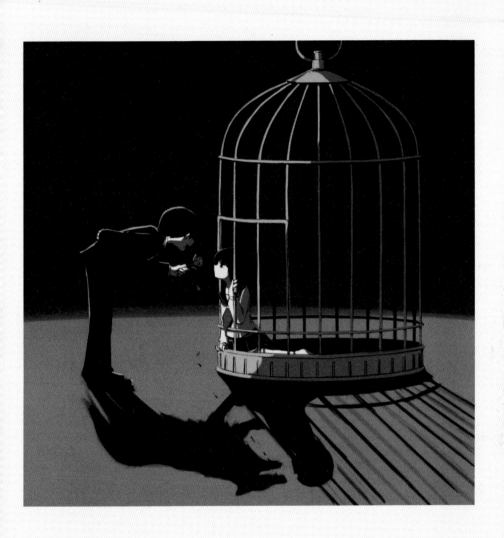

陷阱

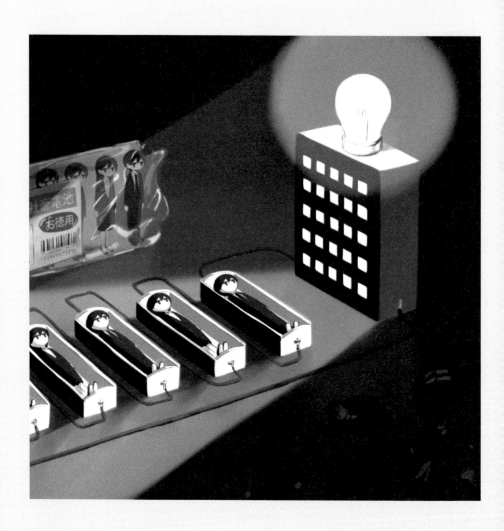

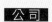

公司

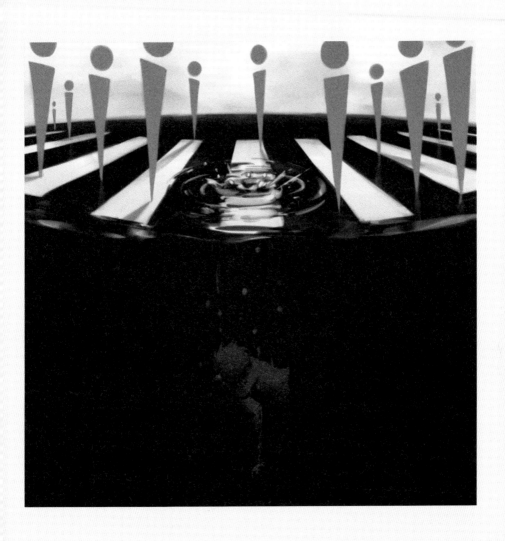

社會不適應者

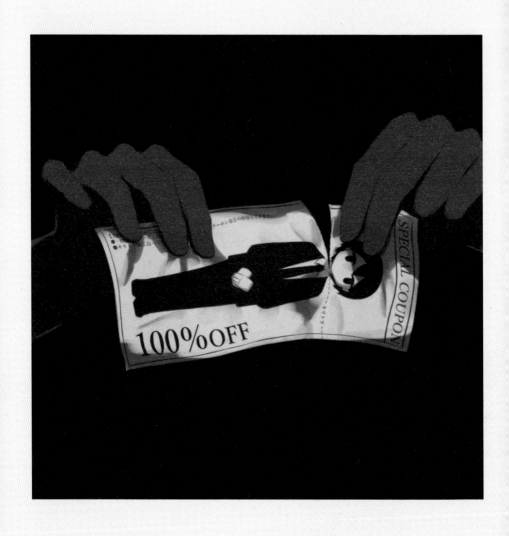

經費削減

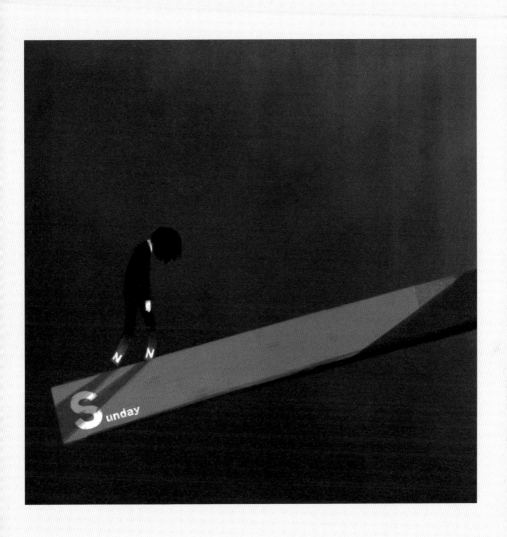

星期一

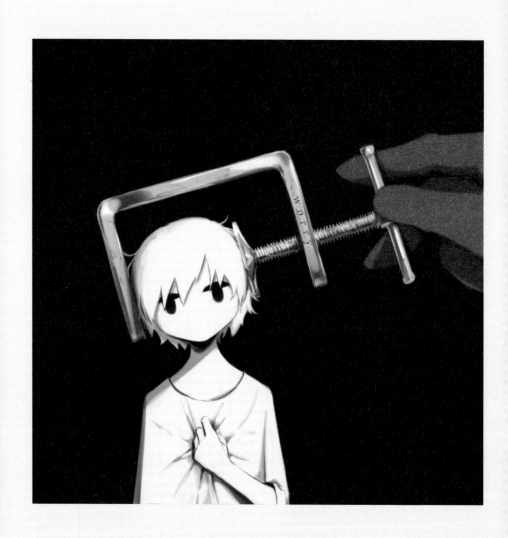

擔心事

HAPPY READING

讀享

2024.04
皇冠文化集團
www.crown.com.tw

張曼娟最異色短篇小說

鴛鴦紋身

[30週年全新插畫增訂版]

張曼娟—著

六篇鴛鴦情愛意的新詮釋古典故事。

將聽那些鏗鏘的語言，注視那些熱烈的實踐。

我是不懼生死，千里情奔的芙蓉；我是用一生供奉花魅女幼觀音的賣油郎；我是追求情愛又不肯制於權勢的趙飛燕；我是為酬知己到肉相關的高年；我是因不容於世的戀愛而自沉的鴇鴇翻；世紀末的人們因為不相信和孤寂。我死也要結髮的二郎。我禮贊著們的震顫與沉默，並且懸賞尋找，或者漫與愛情，放流於心靈的荒原。人的一生真的該有一次的，鴛鴦蝴蝶。你也在找，或者你已找到。

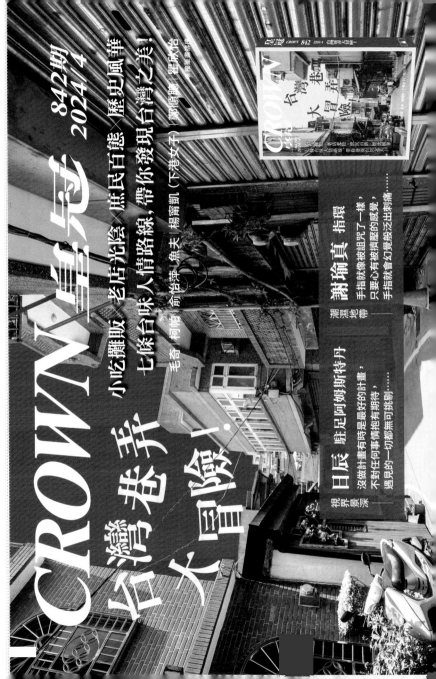

CROWN 皇冠

842期 2024/4

台灣巷弄 大冒險！

小吃攤販×老店光陰×庶民百態，帶你發現台灣之美！
七條台味人情路線，帶你發現台灣之美！

老奇〔柯帕〕 俞怡萍 前〔婆娑蘿 魚夫〔楊宿凱（不婚女子）
鄭順聰〔瞿欣怡

謝瑜真 指環

潮濕
地
帶

手指就像玻璃珠子一樣，
只要心有玻璃般的感覺，
手指就會幻象般泛出刺痛……

日辰 駐足阿姆斯特丹

視界
景深

沒做計畫有時是最好的計畫，
不對任何事情抱有期待，
遇見的一切都無可挑剔……

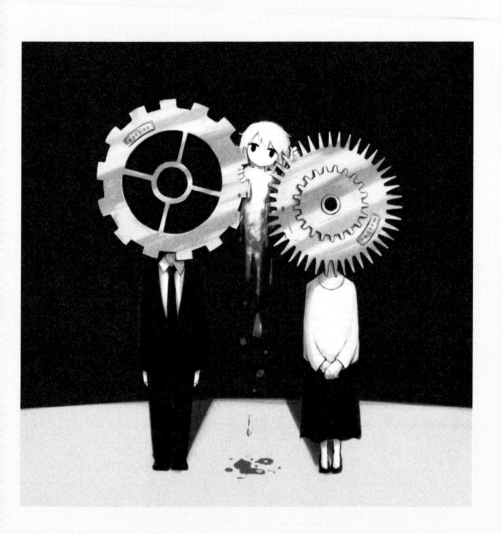

機能不全家庭

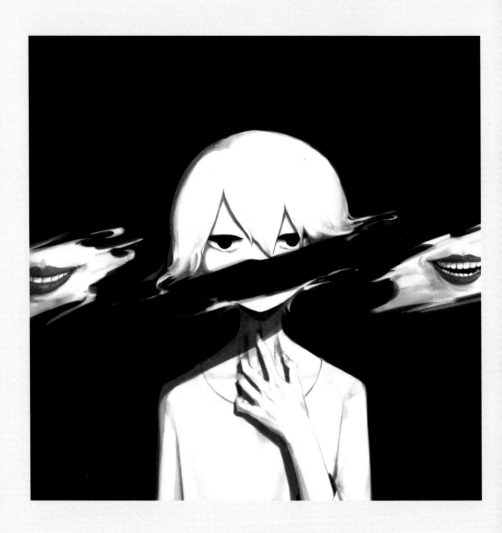

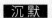

沉默

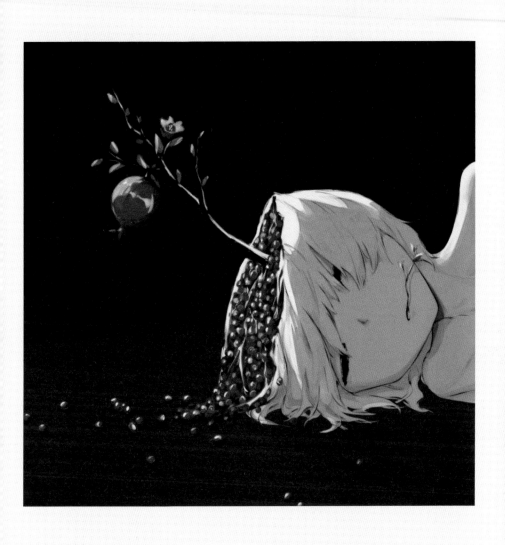

腦袋亂七八糟

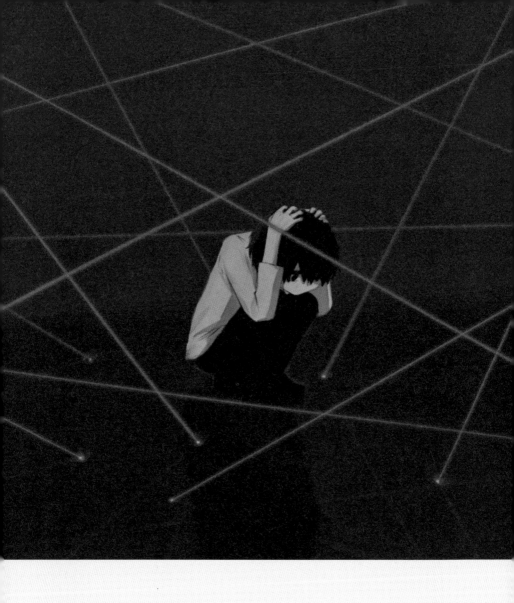

視 線

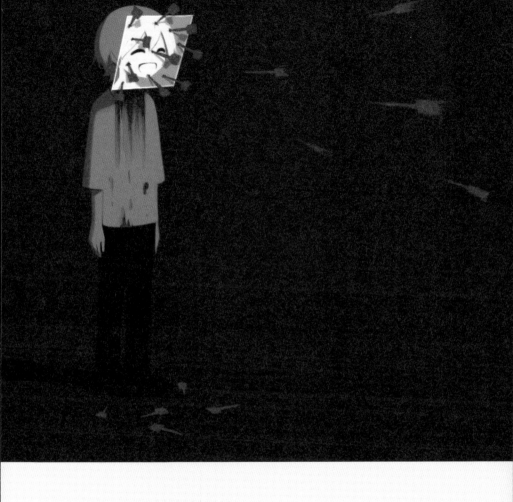

誹謗中傷

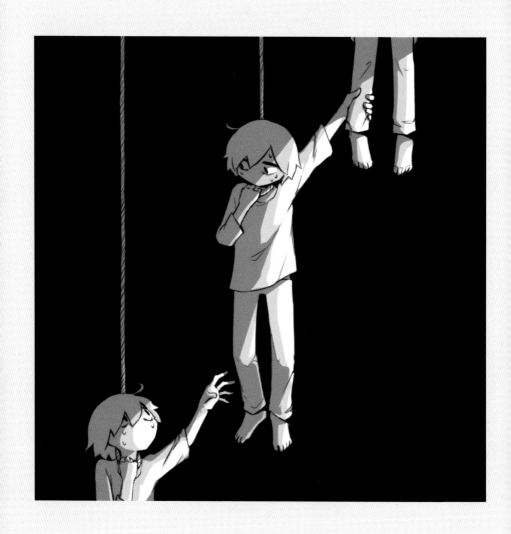

真抱歉拖你後腿

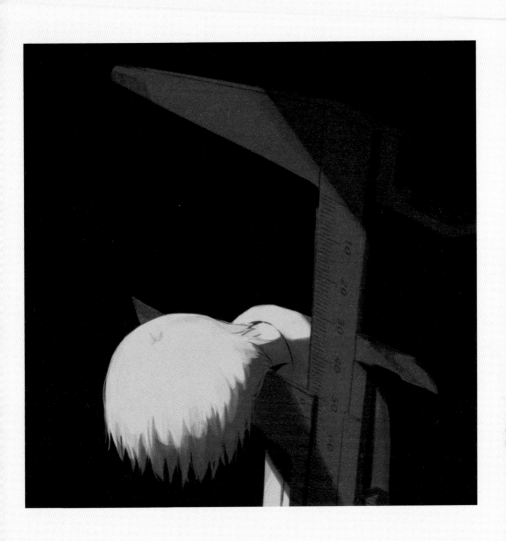

他人的標準

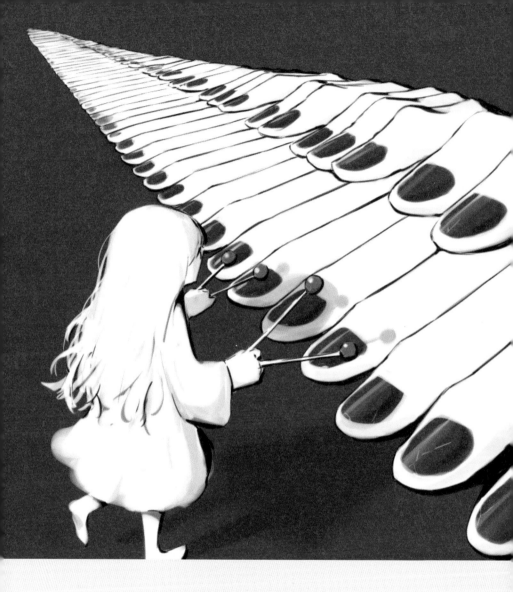

啪鏘啪鏘

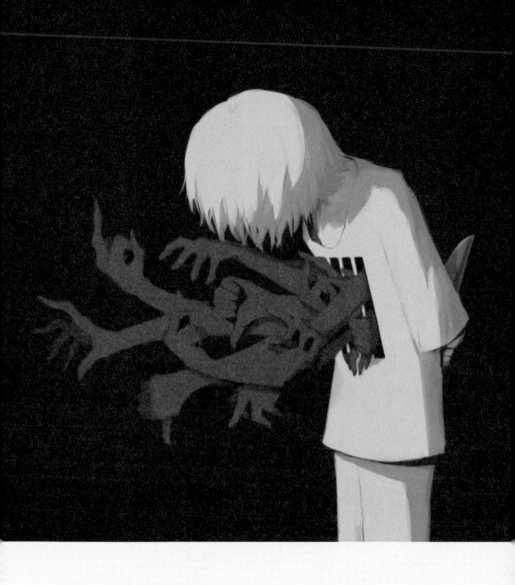

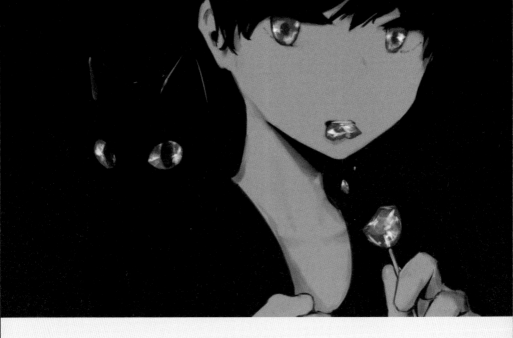

琥珀

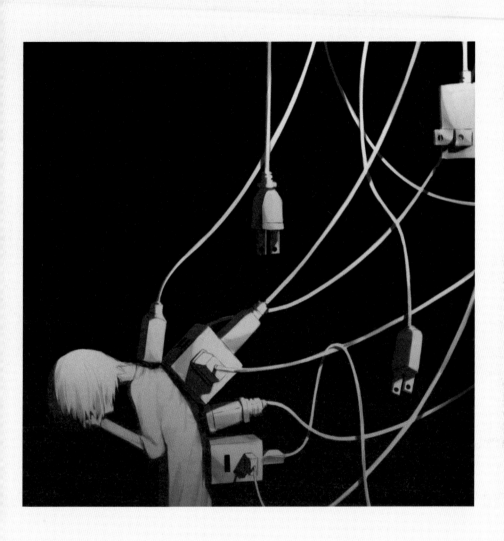

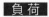

負荷

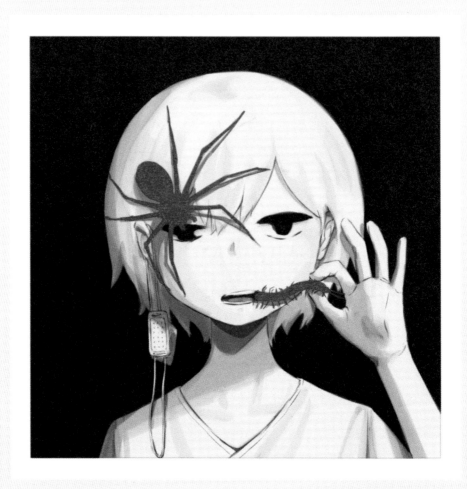

針眼和蛀牙

好孩子

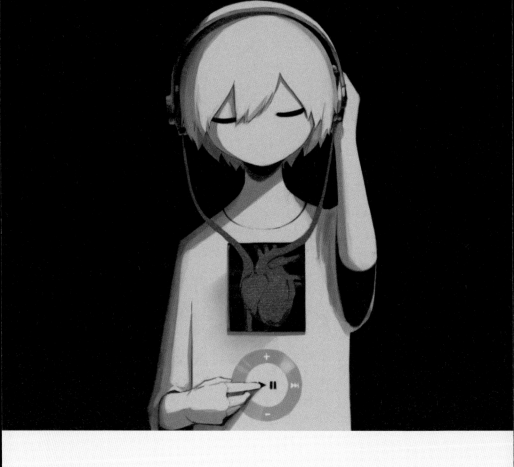

活著

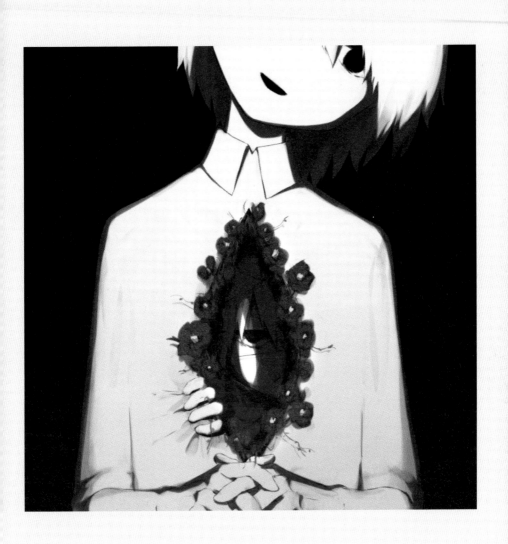

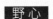
野心

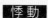

悸 動

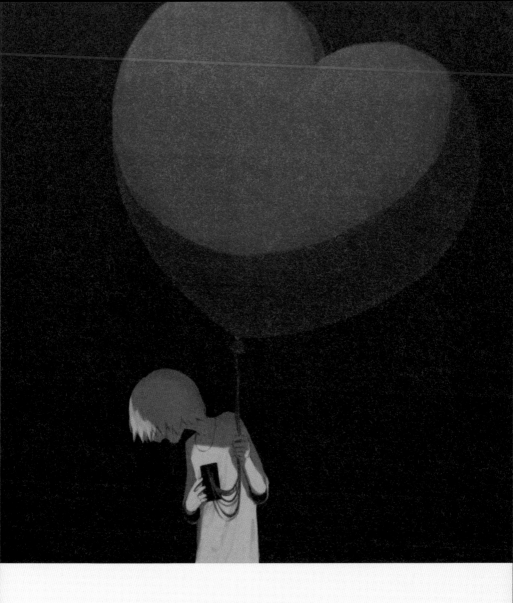

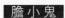

膽小鬼

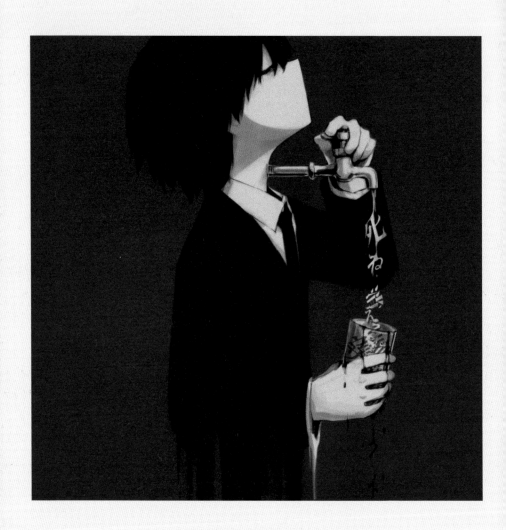

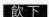

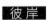
彼岸

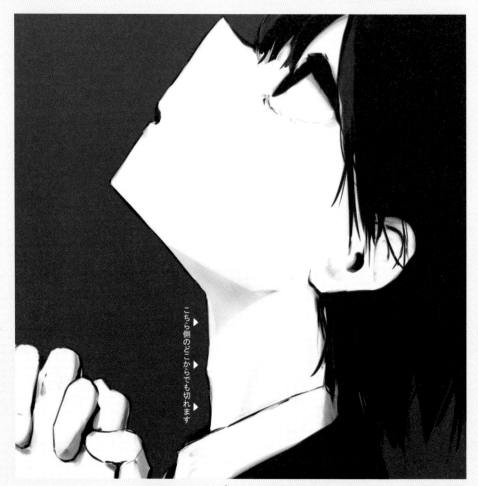

こちら側のどこからでも切れます

＊可從任一處切開

頸

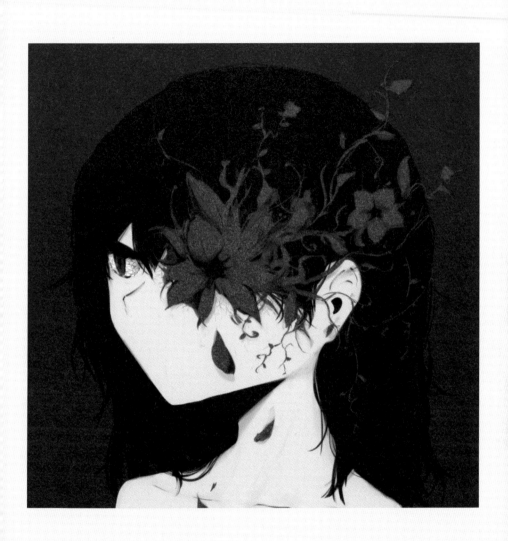

充血

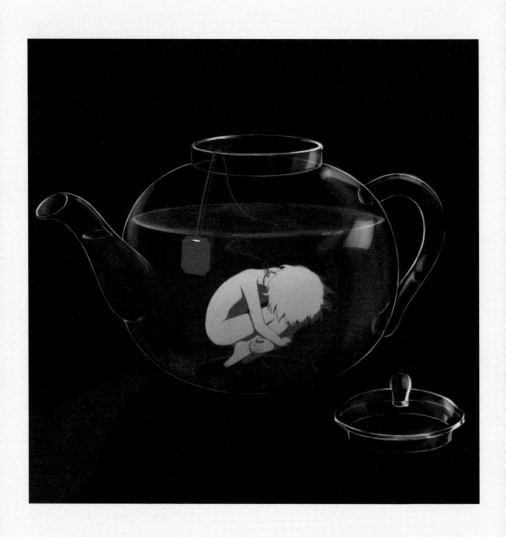

回沖變淡

憔悴

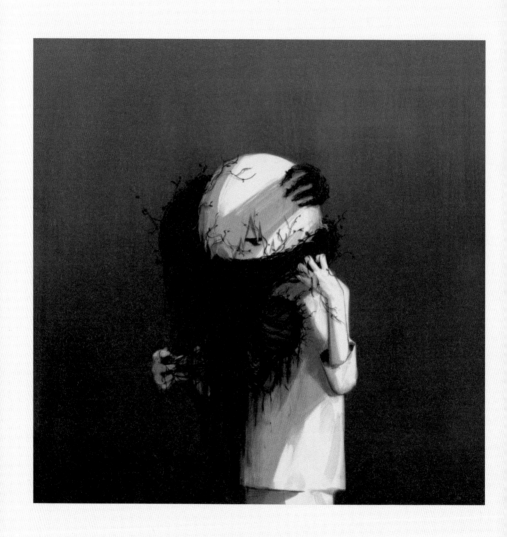

心靈創傷

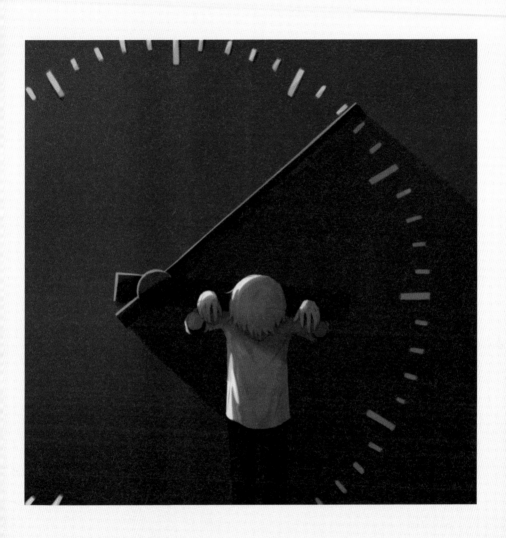

焦躁感

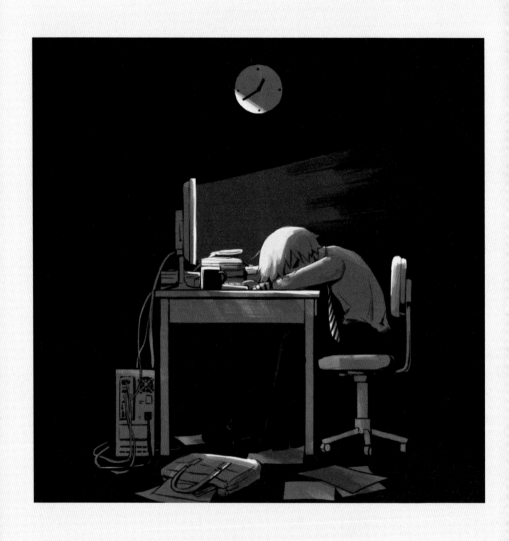

睡眠模式

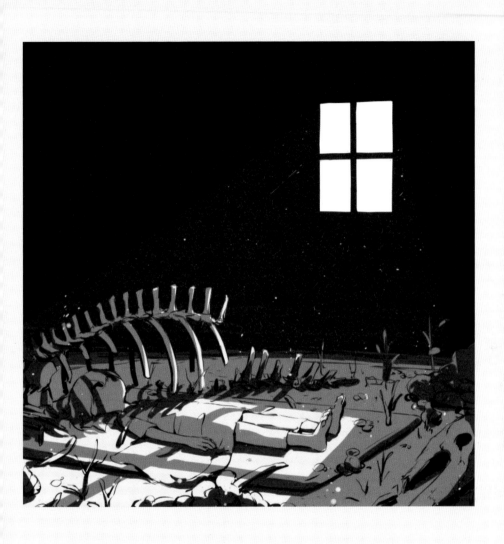

這裡是水底

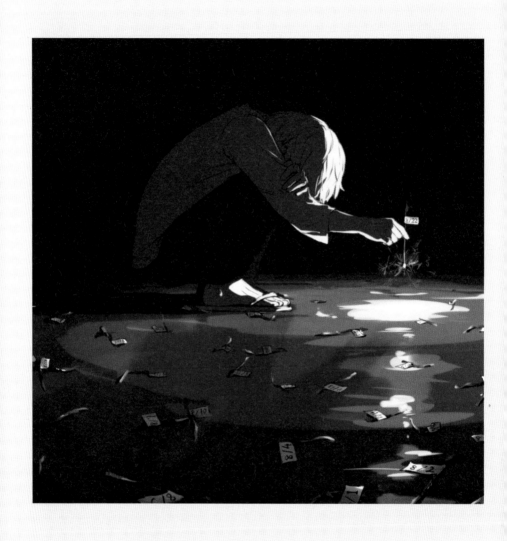

一日之命

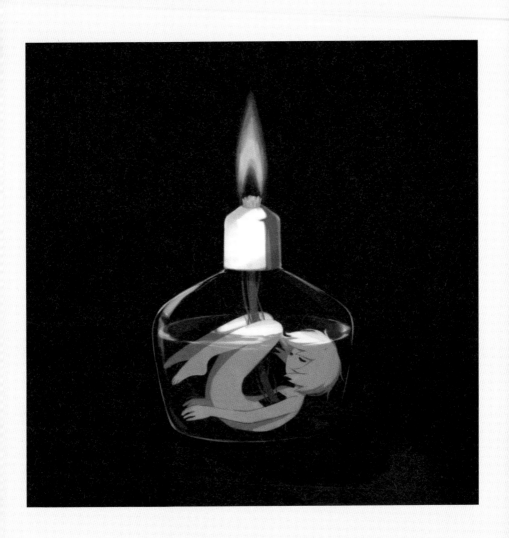

餘命

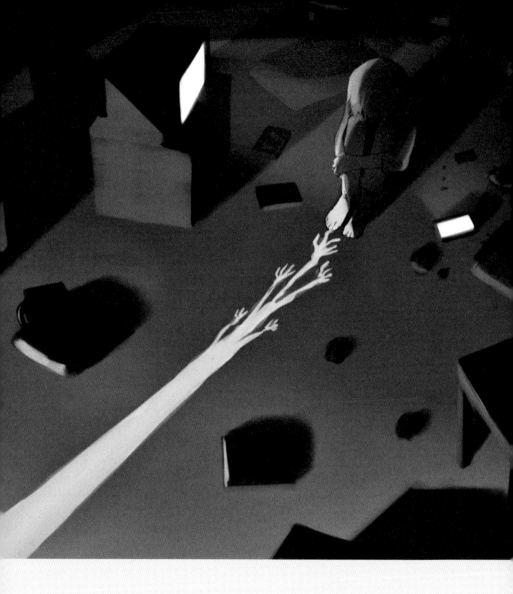

朝陽

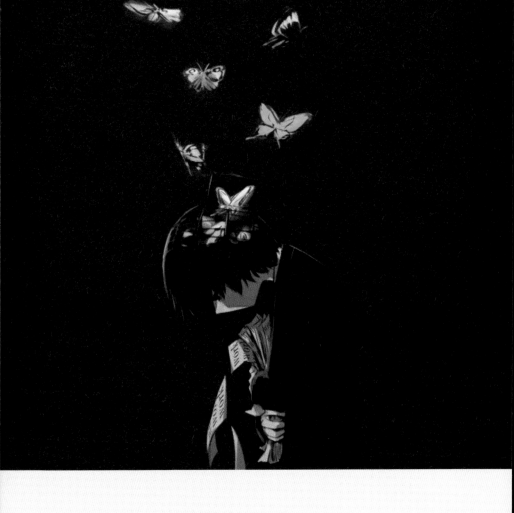

除bug

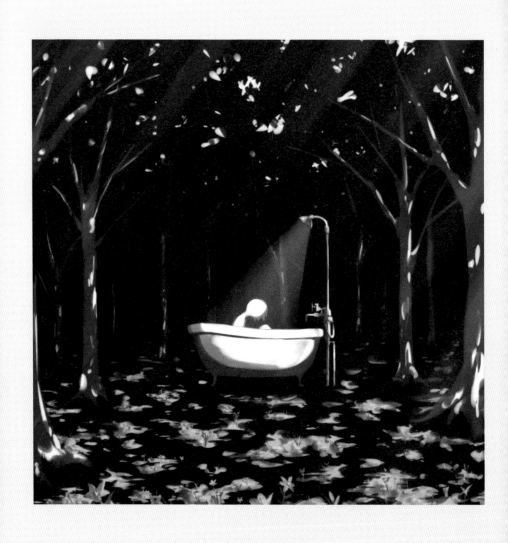

葉間流光

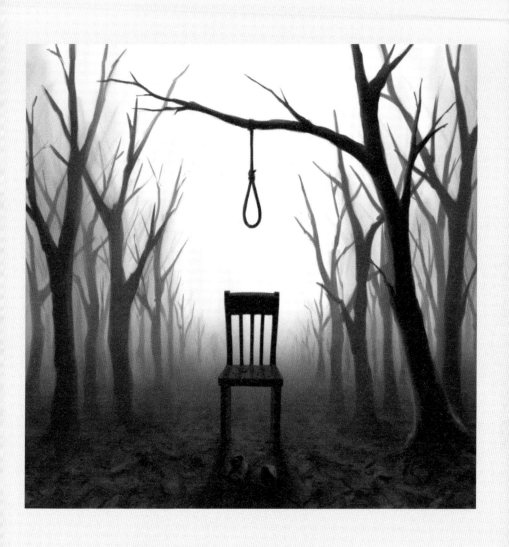

做了出發去自殺的夢

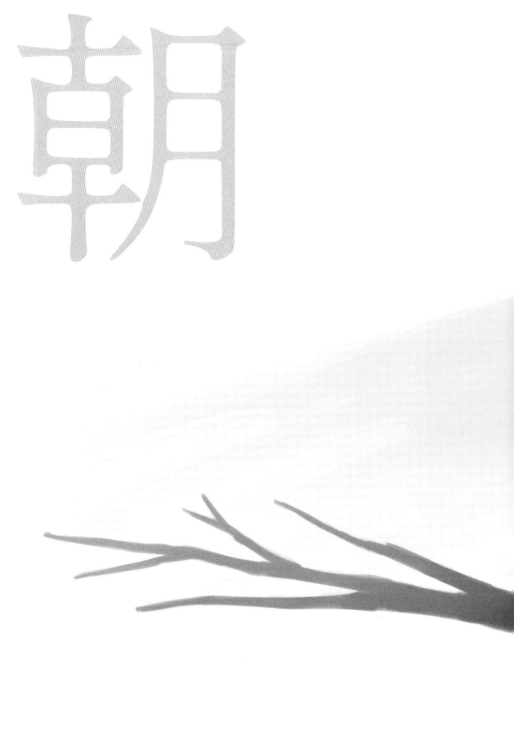

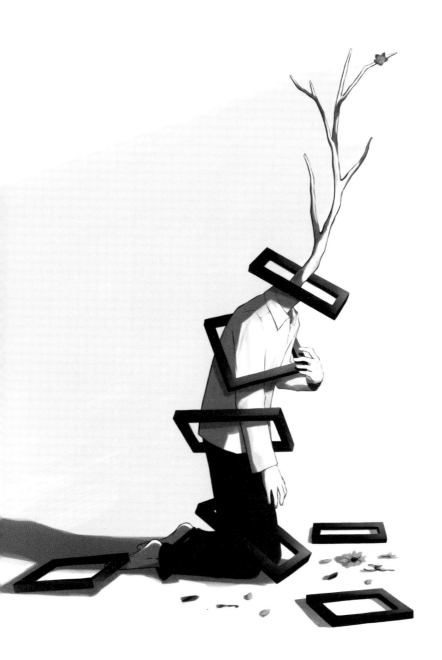

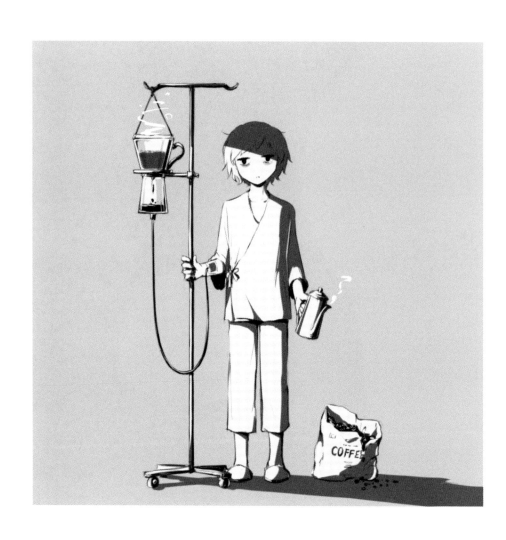

睡眠不足

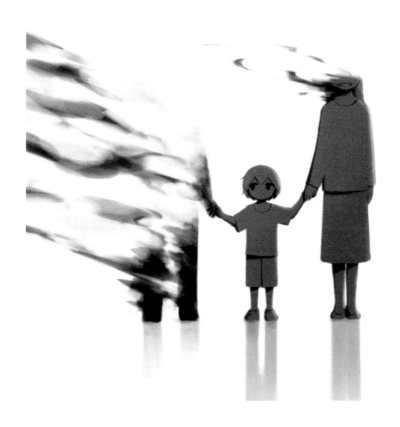

蒸發

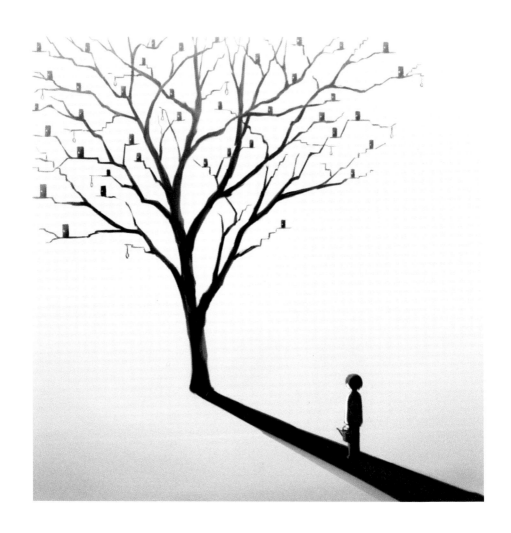

未來

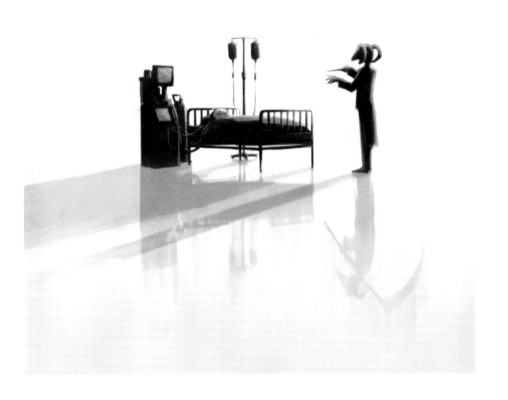

尾聲漸弱

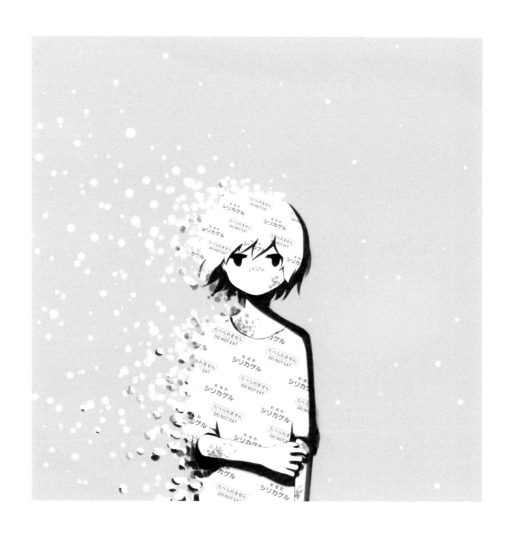

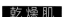
乾燥肌

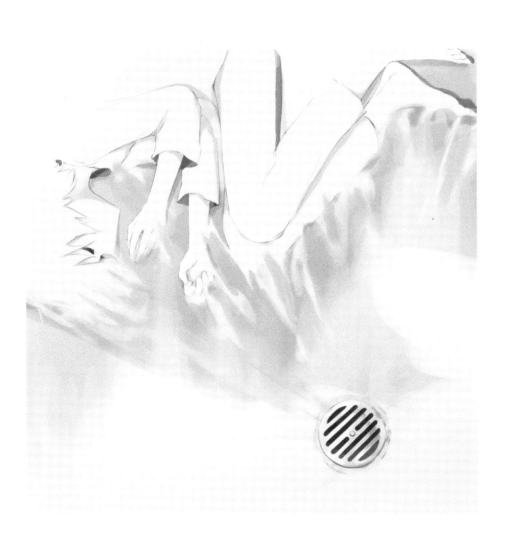

好想消失

不安的種子

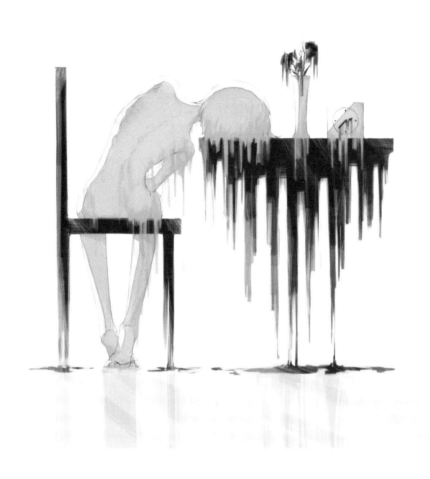

無氣力

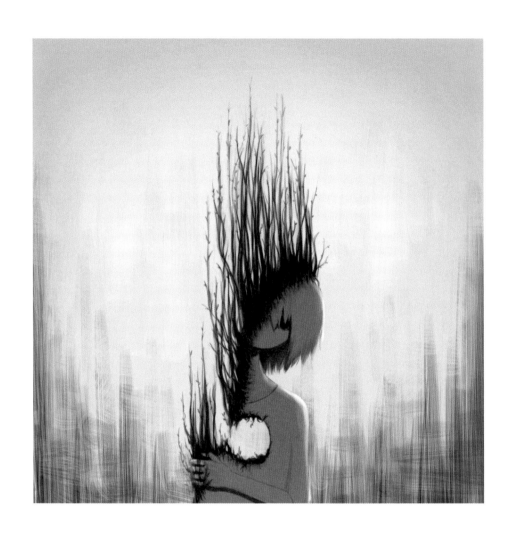

絕望

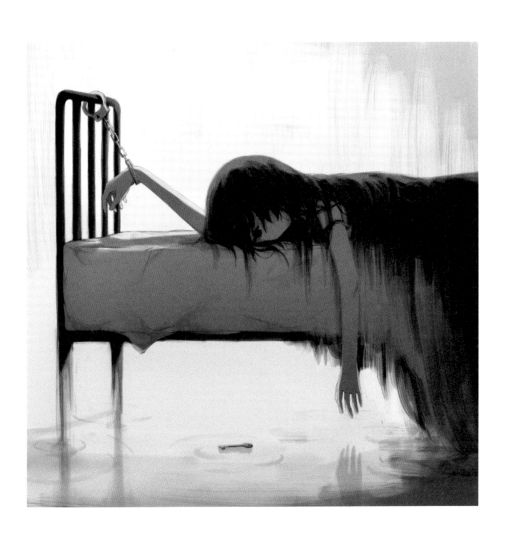

墮落

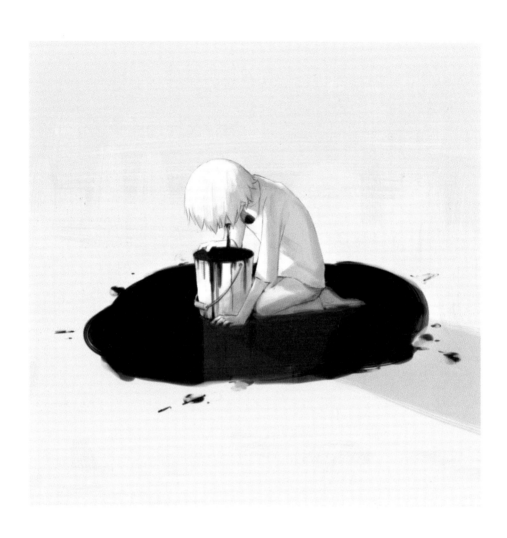

鬱憤

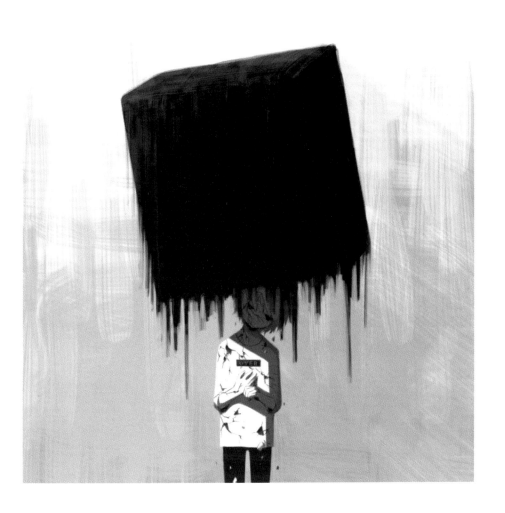

期　待

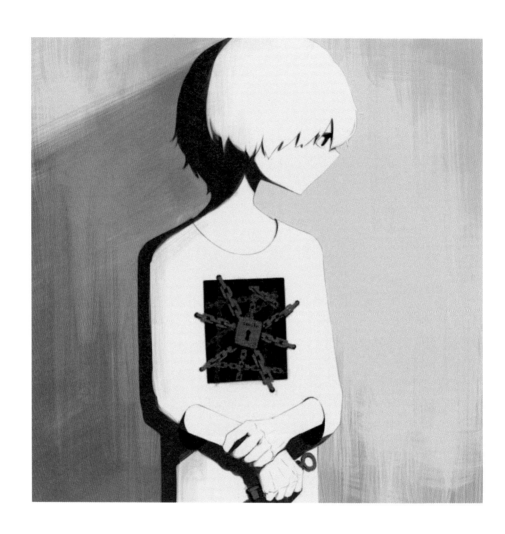

怕生

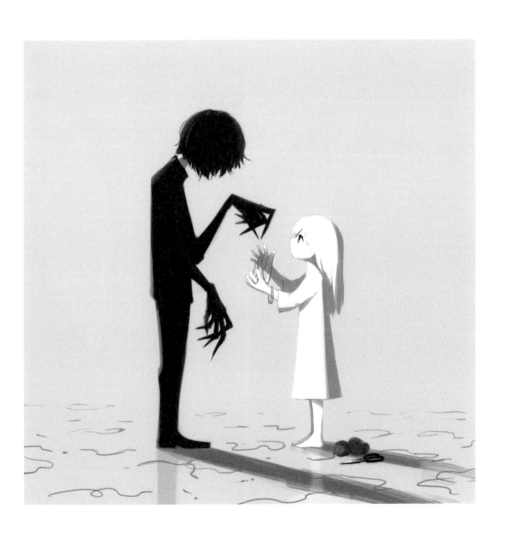

溝通障礙

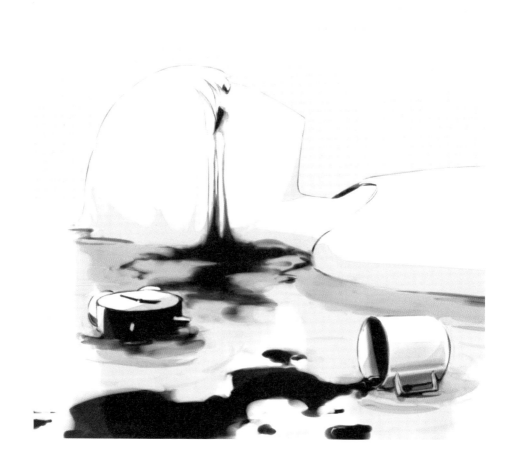

黑眼圈

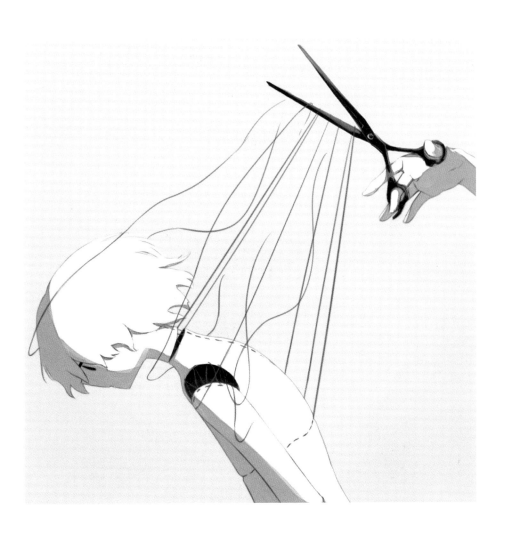

集中力

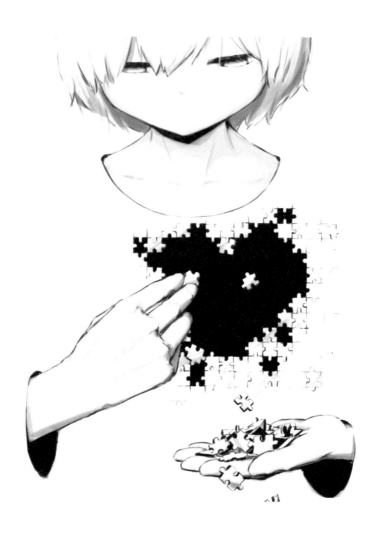

修復

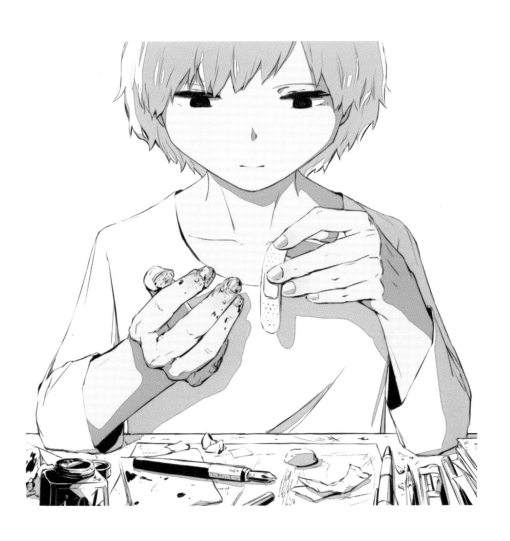

右手

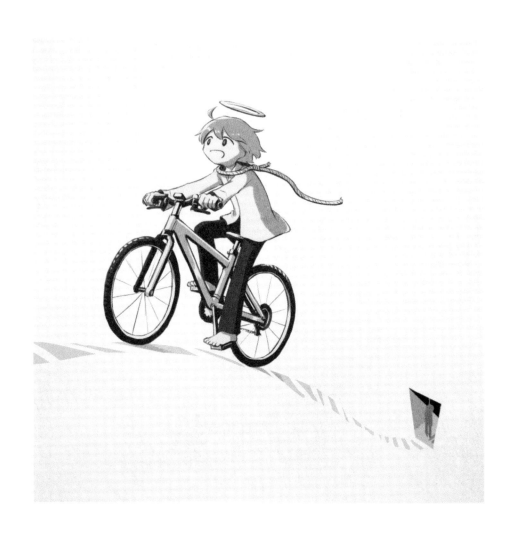

去往遠方

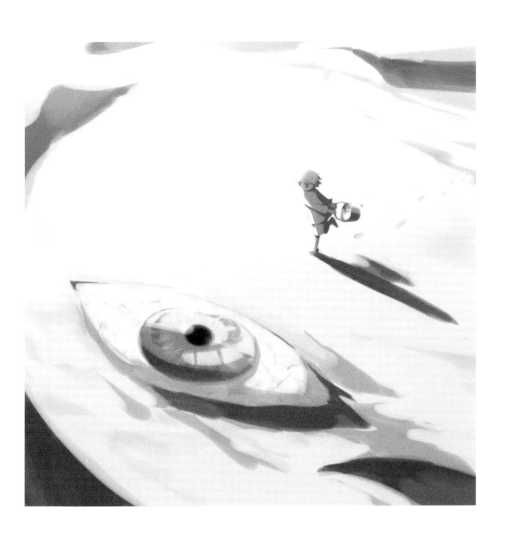

乾眼症

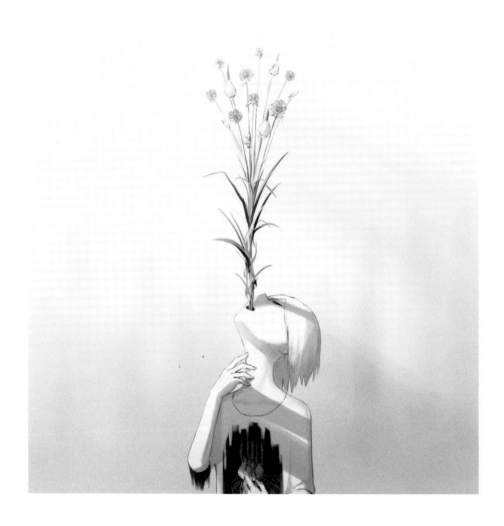

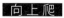
向上爬

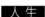

人生

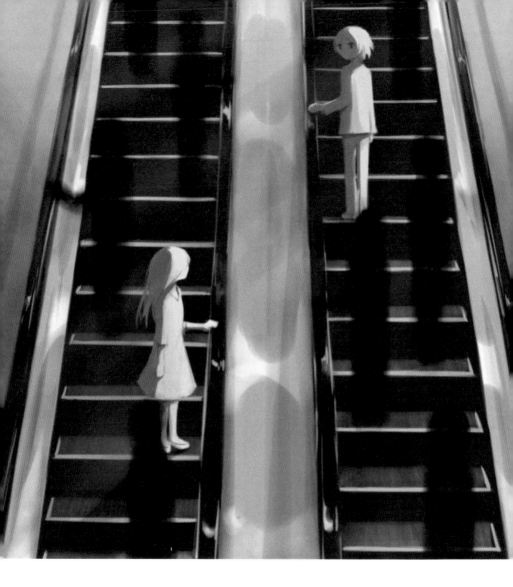

一期一會

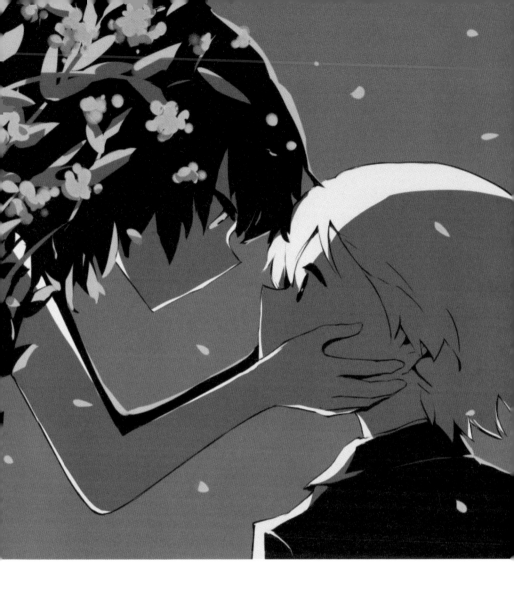

金木樨的氣味

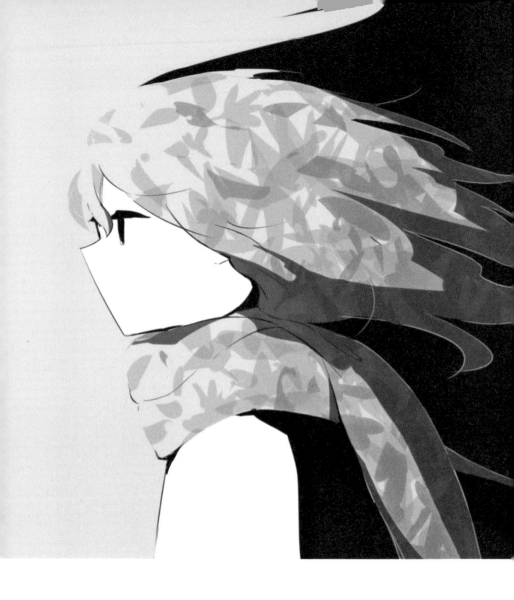

秋風

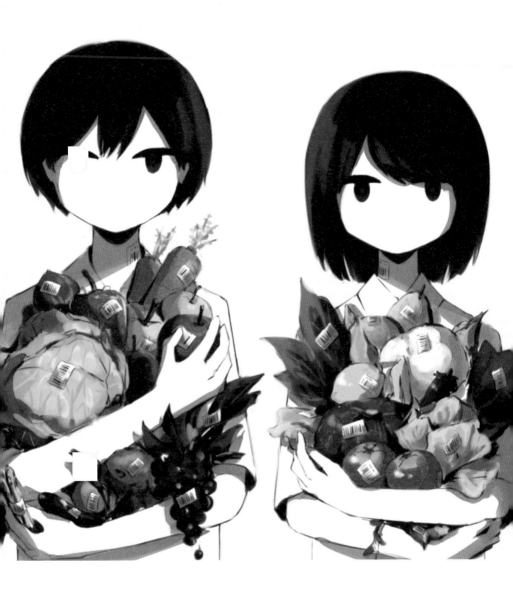

新鮮度

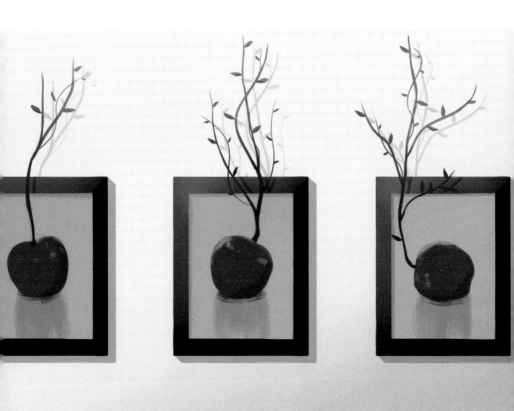

BONUS TRACK

001

Charles （シャルル）

2016年10月初次發表（NICONICO動畫）
樂曲製作者：Balloon／須田景凪
動畫內插畫

——

和Balloon碰面稍微討論過作品的內容之後，先是決定了投稿動畫的日期，接著雙方便從幾乎零構想的狀態開始製作。動畫裡出現的花是藏紅花。

Mabel（メーベル）

2016年12月初次發表（NICONICO動畫）
樂曲製作者：Balloon／須田景凪
動畫內插畫

——

將房間的內部當作舞台，在這個基礎上開始擴充發想。因為是我在做 Comiket 販售會上要販售的個人影像集《鬼怪型錄》時接下的委託，所以集中精神在短時間內做好的成品。

003

雨 與 佩 特 拉（雨とペトラ）

2017年3月初次發表（NICONICO動畫）
樂曲製作者：Balloon／須田景凪
動畫內插畫

——

和製作《滿是空虛之物》原稿的時間重疊，讓我痛
苦呻吟了一段時間。我本來就很喜歡做動畫量大的影
像作品，所以這次能比Balloon過去的其他作品還加
入更多動畫，很開心。

004

Redire（レディーレ）

2017年6月初次發表（NICONICO動畫）
樂曲製作者：Balloon／須田景凪
動畫內插畫

以「平靜的絕望感」為概念所做成的作品。副歌段有一幕是開滿整片天空的傘，是我參考葡萄牙的雨傘節所做。

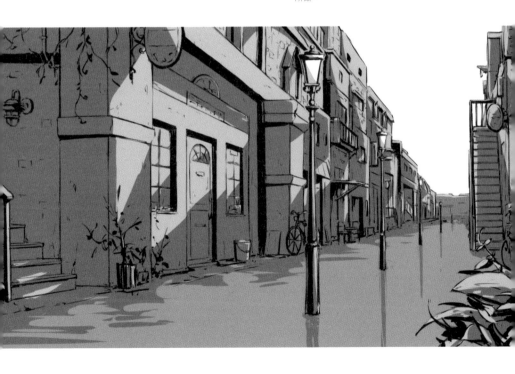

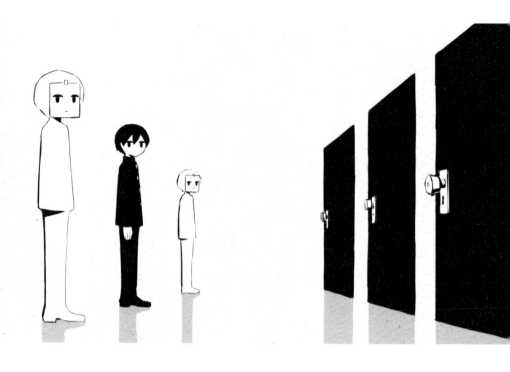

005

只有生命（命ばっかり）

2017年8月初次發表（NICONICO動畫）
樂曲製作者：ぬゆり
Guitar：和田たけあき（くらげP）
Mastering：中村リョーマ
動畫內插畫

這次作品因為要兼顧其他案子，製作時間拉很長，但
也因此可以做得很充分。出現很多椅子的想法來自於
ぬゆり，當時盡了全力製作，所以是我非常喜歡的影
像作品。

006

Amador （アマドール）

2017 年11月初次發表（NICONICO動畫）
樂曲製作者：Balloon／須田景凪
動畫內插畫

———

將「人性」強烈形象化後完成的作品，我刻意使用
長春藤來表現登場角色，讓各式各樣的聽眾都能有所
共鳴。藉由放入細緻的動畫，給人感性的印象呈現。
舞台背景是和Balloon邊討論邊做出來的虛構世界。

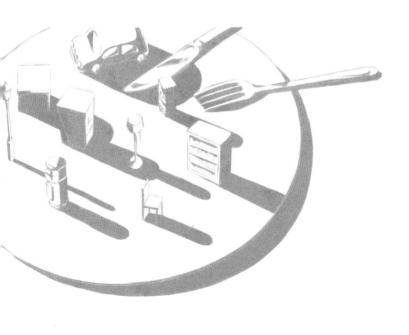

Marble

2016年4月初次發表，
EP《Marble》（Balloon／須田景凪）
專輯封面插畫

講究材質下所繪製的專輯封面插畫。圖本身也活用了
紙質封面的特性，巧妙地融合在一起。

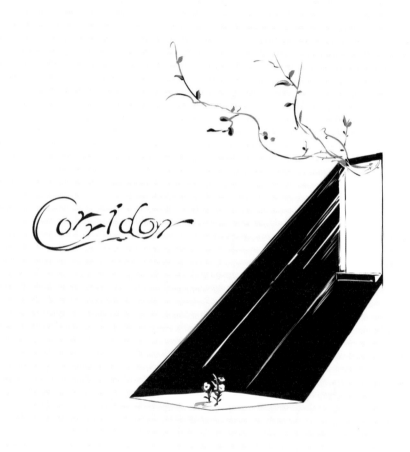

Corridor

2017年7月初次發表，
EP《Corridor》（Balloon／須田景凪）
專輯封面插畫

概念是插圖要盡可能地簡潔而美麗。製作時正逢要出
版《滿是空虛之物》，以及Balloon之後的工作即將展
開，我在製作中感到滿懷希望。

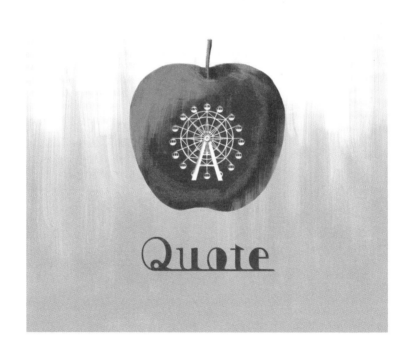

Quote

2018年1月初次發表，
專輯《Quote》（須田景凪）
專輯封面插畫

———

原先封面構想的畫面是將平凡生活中四散的各種日常
匯集在一起。在經過各種比較後，採用了畫面中央放
上蘋果的此案。蘋果削皮刮去的圖案一開始不是摩天
輪，但在各種嘗試後，覺得摩天輪最恰好適合，因而
定案。

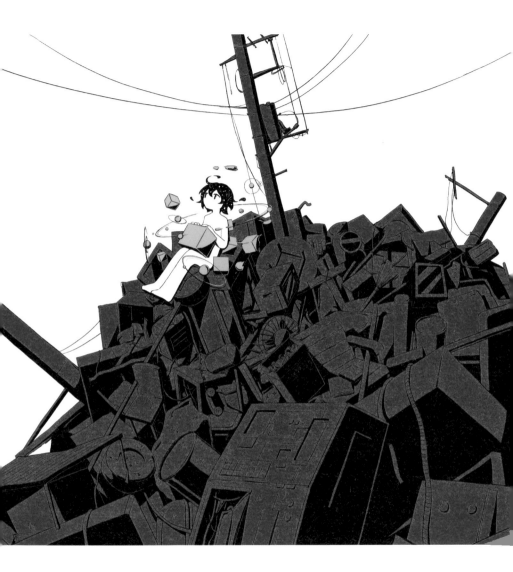

滿是空虛之物

2017年6月初次發表，
單行本《滿是空虛之物》（個人作品）
封面插畫
——

這是在收到出書企劃的契機下開始創作的漫畫作品。
繪製原稿的時間和其他工作擠在一起，收尾時幾乎被
逼到絕境，但還是順利完成了。雖然畫漫畫是新的嘗
試，但現在回想起來，還是覺得當初有做真是太好
了。我非常感謝給我畫漫畫契機的責任編輯M。

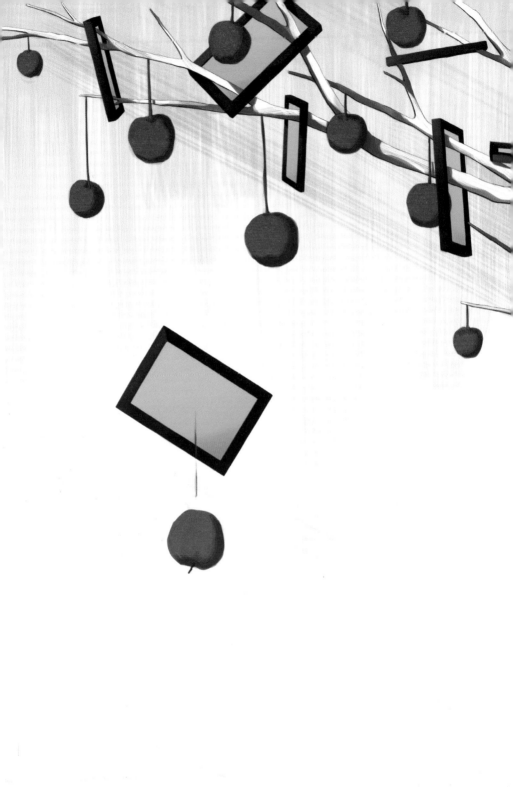

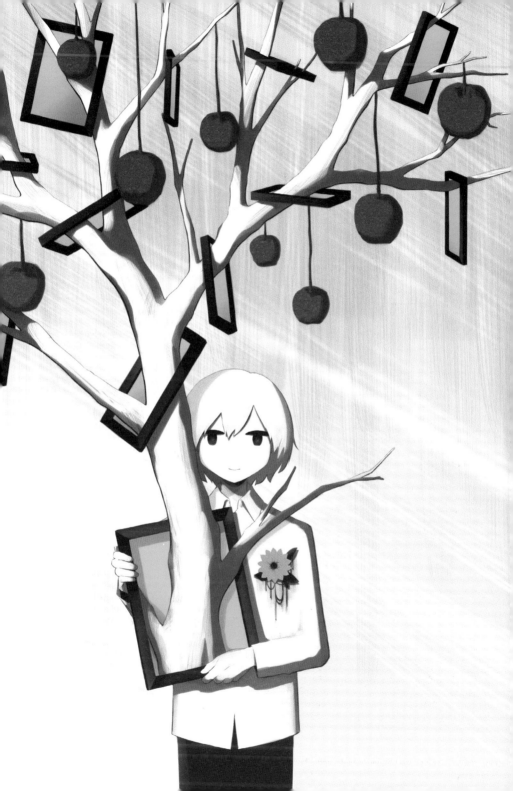

NOTE

《果實》是作者アボガド6第一本插畫集。アボガド6是從2011年開始以NICONICO動畫網站為中心，進行活動的影像作家，主要創作VOCALOID歌曲的影像作品。其中特別和VOCALOID投稿者Balloon（須田景凪）合作關係最密切，藉由Balloon的歌曲動畫而認識アボガド6的歌迷應該也不少吧。

除了影像創作外，另一個重要的活動，是他從2016年年初開始在Twitter上發表繪畫日記。アボガド6的繪畫日記將每天發生的事用令人印象深刻的手法圖像化，瞬間就在網路上造成話題，獲得了非常多的評價。《果實》裡收錄的就是從繪畫日記，特別是2017年發表的插畫裡精選出來的作品。

這次收錄成書最讓人掛心的，就是並非是按照發表日期的順序，而是重新配置，讓這些插圖之間浮現故事性的關聯。此順序配置當然有經過作者的同意，但我要在這裡特別寫出，這並非作者一開始畫繪圖日記的打算。

作者在2017年首次出版了漫畫作品集《滿是空虛之物》（日本出版社為KADOKAWA），現在也持續活躍地在網路上發表短篇漫畫。因此，他並沒有迴避用說故事的方式來創作。即使是繪畫日記，實際上雖然是一張張的插圖，但作者社會諷刺、幽默和富有刺痛內心刺激性的風格，已經內含各式各樣的故事，也充滿了預示性。儘管如此，這些依然只能被視作是片段形式的作品，而並非是在串成一體的前提下所繪製的東西。

這次是以晝、夕、夜、朝的主題設定來重新配置。這其中有單純依作品的顏色配合來考量的部分，當然，也有從內容的意思配合上來考慮。《果實》的核心是深夜的世界，或是彷彿在夢境之中的黑色系插畫，但其他也有流行的、色調強烈的，以及白色系的插畫。這樣的緩和，恰好體現了一整天的時間經過，或是太陽西沉又再次升起這樣的變化。當然，目前的順序並非唯一的詮釋方式，但如果能以類似這樣的順序重新接觸這些插畫，或許也可以更「深入」地沉浸於アボガド6的作品世界中吧。如果能帶給讀者這樣的感受，便是身為編輯的無上之喜。

日文版責任編輯

INDEX

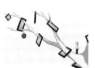
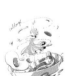
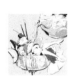

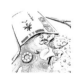
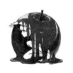
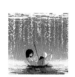
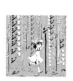

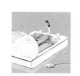
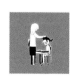
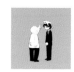
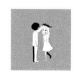

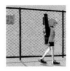
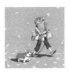
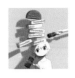
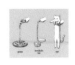
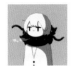
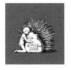

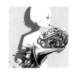
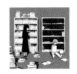
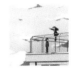
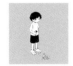
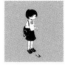

夕

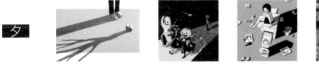

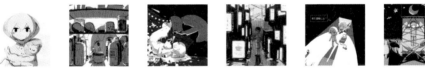
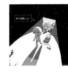
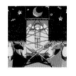
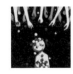
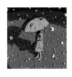
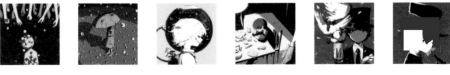
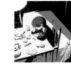

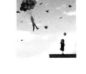
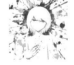
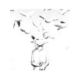
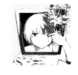

夜

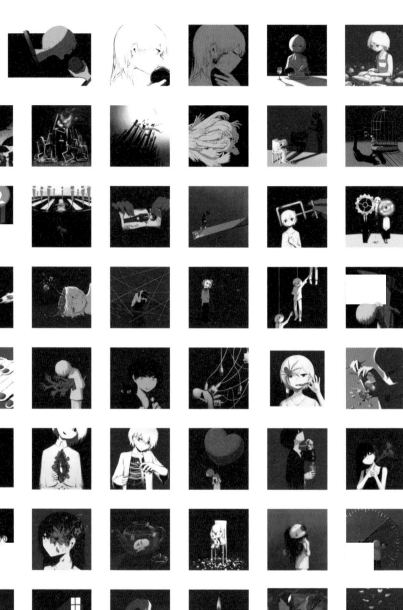

朝

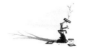 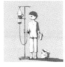 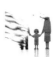 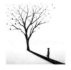

 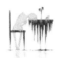 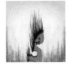

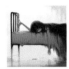 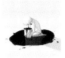 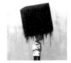 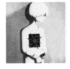 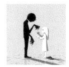 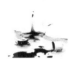

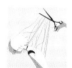 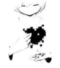 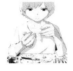 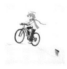 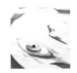 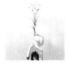

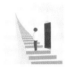 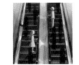 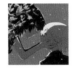 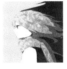 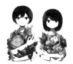

BONUS TRACK

 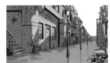 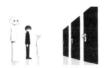

日文版編輯◎村上裕一
書籍設計◎黑岩二三［Fomalhaut］

159

國家圖書館出版品預行編目資料

果實 / アボガド6 著；蔡承歡 譯. --初版. --臺
北市：平裝本, 2019.04
面；公分. --（平裝本叢書；第480種）
（アボガド6作品集；2）
譯自：果実
ISBN 978-986-96903-4-8（平裝）

平裝本叢書第480種

アボガド6作品集 2

果實
果実

KAJITSU
©avogado6 2018
First published in Japan in 2018 by KADOKAWA
CORPORATION, Tokyo. Complex Chinese translation
rights arranged with KADOKAWA CORPORATION,
Tokyo through Haii AS International Co.,Ltd.
Complex Chinese Characters © 2019 by Paperback
Publishing Company Ltd.

作　　　者—アボガド6（avogado6）
譯　　　者—蔡承歡
發 行 人—平　雲
出版發行—平裝本出版有限公司
　　　　　台北市敦化北路120巷50號
　　　　　電話◎02-27168888
　　　　　郵撥帳號◎18999606號
　　　　　皇冠出版社(香港)有限公司
　　　　　香港銅鑼灣道180號百樂商業中心
　　　　　19字樓1903室
　　　　　電話◎2529-1778　傳真◎2527-0904
總 編 輯—許婷婷
責任編輯—蔡承歡
美術設計—嚴昱琳
著作完成日期—2018年
初版一刷日期—2019年4月
初版八刷日期—2024年5月
法律顧問—王惠光律師
有著作權·翻印必究
如有破損或裝訂錯誤，請寄回本社更換
讀者服務傳真專線◎02-27150507
電腦編號◎510020
ISBN◎978-986-96903-4-8
Printed in Taiwan
本書定價◎新台幣320元/港幣107元

●皇冠讀樂網：www.crown.com.tw
●皇冠Facebook：www.facebook.com/crownbook
●皇冠Instagram：www.instagram.com/crownbook1954
●皇冠蝦皮商城：shopee.tw/crown_tw